U0125698

陈飞 — 编著

用 **Logic Pro**
轻松制作你的
短视频音乐

人民邮电出版社

北 京

图书在版编目（CIP）数据

用Logic Pro轻松制作你的短视频音乐 / 陈飞编著
. -- 北京 : 人民邮电出版社，2023.10
ISBN 978-7-115-62342-3

Ⅰ．①用… Ⅱ．①陈… Ⅲ．①音乐软件－教材 Ⅳ.
①J618.9

中国国家版本馆CIP数据核字(2023)第158754号

内 容 提 要

本书是为音乐制作初学者及短视频发布者量身定制的实战教程。在本书中，读者将学习使用Logic Pro制作14个不同场景的背景音乐小样，满足读者对短视频配乐风格的多种需求。

本书共分14章，按照旅行、摄影、自拍、美食、穿搭、情感、节日、宠物、户外、跳舞、好物分享、兴趣爱好、生活碎片与城市生活这14个不同的短视频分类标签进行讲解。读者先在软件中建立新的工程文件，按照书中列出的步骤和乐谱制作每一轨乐器，完成上述步骤后，再对照本书赠送的原版工程文件进行对比、修改，完成歌曲的制作。学完本书，读者的音乐制作水平应有所提高，能够独立创作具有个人风格的短视频配乐。

本书适合音乐制作初学者阅读，也适合作为短视频发布者的实战教材使用。

♦ 编　著　陈　飞
　　责任编辑　杜梦萦
　　责任印制　周昇亮
♦ 人民邮电出版社出版发行　　北京市丰台区成寿寺路 11 号
　　邮编　100164　　电子邮件　315@ptpress.com.cn
　　网址　https://www.ptpress.com.cn
　　天津市豪迈印务有限公司印刷
♦ 开本：787×1092　1/16
　　印张：12.5　　　　　　　　2023 年 10 月第 1 版
　　字数：320 千字　　　　　　2023 年 10 月天津第 1 次印刷

定价：88.00 元

读者服务热线：(010)81055296　印装质量热线：(010)81055316
反盗版热线：(010)81055315
广告经营许可证：京东市监广登字 20170147 号

本书学习流程及方法

1 建立一个新工程文件，按照乐曲开头标记的提示调整速度、拍号、曲式结构等（这些信息在每个乐曲的开头都有详细标注）。

2 跟着书中的步骤和乐谱制作每一轨乐器（参考书中的乐谱、图片、视频示范等来制作）。

3 制作完一章的内容后，打开赠送的原版工程文件进行对比学习。

4 在原版的工程文件中进行移调、变换和声、改变音色、更改曲式等操作，让它成为一个全新的编曲版本。

5 在全新的编曲上创作旋律，制作出自己的完整作品。

乐曲制作说明

　　制作乐曲有很多不同的方式，有些人是先制作 A 段，然后再制作 B 段、C 段等，而有些人会先制作一轨主要伴奏乐器（如钢琴等），然后再依次编配其他乐器。这两种方式都很常见，本书中使用第一种方式来进行编配。由于本书内容针对的是入门的读者，因此只挑选其中一些重要的声部和段落进行讲解，以段落为中心来制作，从而达到练习的目的，初学的读者也会比较容易上手。

　　本书赠送的配套文件有原曲的试听音频，读者在制作之前可以先认真听几遍，熟悉该乐曲。乐曲完整的工程文件也随书赠送，该文件可以辅助读者学习。读者在制作完相应的内容之后，可以打开工程文件来对比，学习更多轨道声部的细节。

　　本书大多数的乐曲是按照多段体 A 段、B 段、C 段的结构来制作，在实际编写短视频配乐时，可以只使用 A 段、B 段或 C 段，也可以按照短视频的长度和风格挑选合适的段落来使用。

工程文件说明

为了方便读者能够顺利听到每一轨的声音，文件中每一轨 MIDI 都设置了对应的音频。读者既可以听到制作的成品，也可以将对应的 MIDI 轨自行加载音源来学习。MIDI 轨默认是静音状态，可以取消静音再自行加载音源，选择自带的音源音色，也可以使用第三方音色。工程文件中，音效和打击乐器轨是音频轨，其他乐器轨是 MIDI 轨，后面的制作中都写出了对应的节奏型，读者可以参考，书中不一一说明。

本书的乐曲大部分选自流行歌曲中的不同段落，所以禁止以任何形式将原曲音频进行售卖或传播。读者在练习中可以对乐曲进行再次编辑和创作，比如移调、变换和声、改变音色、更改曲式、改变速度、增加新的声部和乐器等，最后也可以在这个基础之上创作新的主旋律，还可以录制人声。经过这样的修改，就可以得到一个全新的作品。

关注公众号，免费获取视频和原版工程文件。

1. 在微信中搜索公众号"Flydi 飞笛音乐"，并关注公众号。
2. 在公众号主界面输入"Logic 短视频"，后台将自动回复下载二维码。
3. 扫一扫二维码，获取视频和原版工程文件。

合成器音色说明

本书的乐曲制作要大量使用到原声乐器与合成器音色，原声乐器相信读者并不陌生，但是对合成器音色里的英文名称可能会比较迷惑。这里简单介绍一下合成器音色分类。

学习合成器最直接的方式就是试听它的预置音色，这样能够更直观地了解到该合成器的风格特点。合成器可以制造出千变万化的声音，因此大部分合成器的音色都可以用于音乐中的旋律、低音、节奏、和声等各个声部。合成器音色大多是按照声音的功能来分类，比如：Bass 类就是低频类的音色，通常用于低音的编写和制作；而 Pad 类就是氛围、铺底类音色，基本用途是营造氛围感、空间感，使整体的音色搭配更协调。下面列举了常见的合成器音色，供读者参考。

　　Bass（低频类）：主要用于低音的编写和制作。

　　Lead（旋律类）：主要用于旋律的编写和制作。通常这类音色的声音特性都相对突出，根据音色质感可以划分为 Soft Lead 和 Hard Lead。Soft Lead 高频较少，偏温暖柔和；Hard Lead 高频较多，声音霸气。

　　Pad（氛围、铺底类）：基本用途是营造氛围感、空间感，使整体的音色搭配更协调。这类音色的音头和音尾慢，并伴随大量混响。

　　Pluck（拨奏类）：类似传统音乐中的弹拨乐器音色，比如吉他音色，音头很突出，几乎没有什么持续音，可用于主要伴奏乐器的编写。有很多合成吉他、合成竖琴也都归为拨奏类音色。

　　Key（键盘类）：类似传统音乐中的钢琴音色，音色相对柔和，比较适合几个音同时演奏，在编曲中可以代替钢琴等声部，作为和声音色来使用。

　　Bell（铃声类）：可以像 Pluck 与 Key 一样使用在音乐中，也可以像 Lead 一样用于旋律等声部的编写。

　　String（弦乐类）：可以像 Pad 一样用于营造氛围感、空间感，也有不少音色可以用于旋律的编写。

　　Brass（铜管类）：可以用于旋律与和声类声部的编写，类似于 Key。

　　Drum/Perc（打击乐类）：可用于节奏声部的编写。

　　Seq/Arp（音序器 / 琶音器）：一组节奏或音高有变化的声音，可以是节奏的变化，也可以是音高的变化。理论上任何音色都可以添加音序器和琶音器来使用。在音乐中听到的很多密集的有规律的声音，很有可能使用了此音色。

　　Effect/FX（效果类）：通常有着比较夸张的效果，在频率及音量的变化上比较明显，通常用于乐段、乐句的衔接处，用来烘托气氛。

CONTENTS
目录

旅行

travel

旅行，
是抛下尘烦，
在不断变换的风景里
转换心情。

带上背包，
带上相机，
带上好奇。

迈着轻快的步伐，
世界，
我来了！

1. 乐曲 1

曲式结构：

小　　节：12　8　8

曲　　式：A—B—C　　　　　　歌曲速度：111

歌曲调性：A♭　　　　　　　　　歌曲拍号：$\frac{4}{4}$

乐曲试听 1-1
视频示范 1-1

A 段制作

和弦进行：

B♭m　-　-　-　| E♭9　-　-　-　| A♭maj7　-　-　-　| D♭maj7　-　-　Cm7　|

B♭m　-　-　-　| E♭9　-　-　-　| A♭maj7　-　-　-　| D♭maj7　-　-　Cm7　|

电钢琴声部：

本首乐曲取自 Doja Cat & SZA 的 *Kiss Me More* 的伴奏，该乐曲获得第 64 届格莱美最佳流行对唱 / 组合奖。这首编曲非常适合用在短视频的背景音乐中，与旅行、自拍、城市生活、生活碎片等类型短视频比较搭配。

本首乐曲是三段体，A 段为 12 小节，由于这 12 小节都是以 4 小节为单位重复的，因此这里只示范 8 小节，B 段与 C 段类似，这里就不示范 C 段了。

音色选择电钢琴类，整体采用柱式和弦编写，但是在节奏方面比较有特点，第二拍和第四拍的和弦都提前了一个八分音符的时长。整首乐曲用一小节的动机贯穿，一直重复。在现代音乐中，不管是乐曲还是流行歌曲，动机是非常重要的，它包括了节奏律动、和弦运用与织体等内容，写出一个好动机，作品就成功了一半。

视频示范 1-2

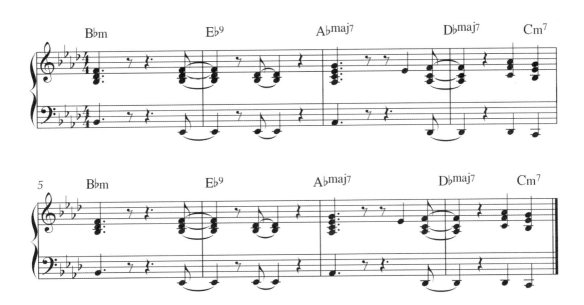

合成键盘声部：

除了电钢琴声部，还有一轨中提琴拨奏音色及两轨合成键盘音色，由于使用的音符都一样，这里就只示范其中一轨合成键盘声部。音色选择合成器中的 Key 类音色。

视频示范 1-3

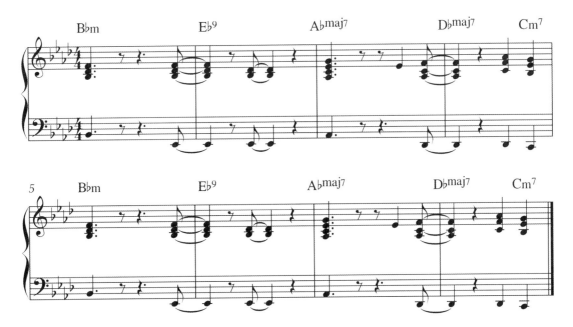

贝斯声部：

贝斯声部的编写非常简单，使用的就是和弦根音，节奏与电钢琴声部的低音节奏一致。在制作的时候要注意选择的音色的音域，有个别音色需要高八度或低八度制作。

视频示范 1-4

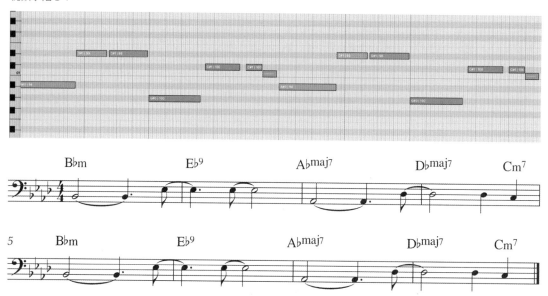

吉他声部：

吉他声部的音色选择电吉他或合成吉他音色。通常情况下使用 MIDI 制作的吉他和实际弹奏的吉他有比较大的区别，所以这里可以把吉他声部理解成一个电子音色的声部。整体编配使用的是分解和弦的形式。

吉他声部是本乐曲最重要的部分，不但动机和电钢琴等声部一致，还构建出了旋律动机，让人一听就能记住，整体的律动和其他声部搭配起来也非常和谐。这种写作方式很值得大家学习，特别适合用来创作现代流行音乐。

视频示范 1-5

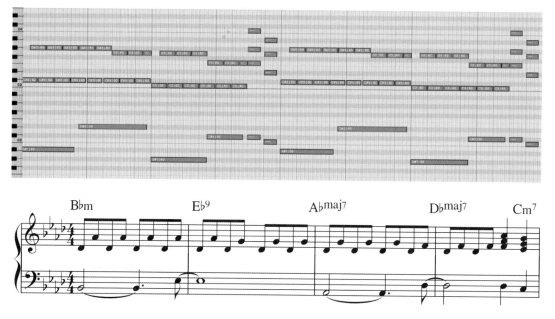

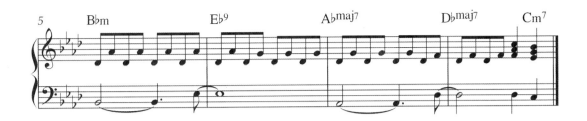

B 段制作

和弦进行：

| B♭m | - - - | E♭9 | - - - | A♭maj7 | - - - | D♭maj7 | - - Cm7 |
| B♭m | - - - | E♭9 | - - - | A♭maj7 | - - - | D♭maj7 | - - Cm7 |

电钢琴声部：

B 段有很多声部与 A 段一样，可以直接复制。

视频示范 1-6

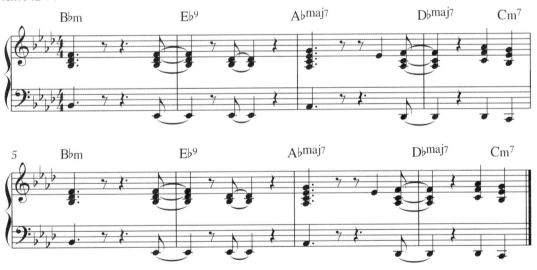

合成键盘声部：

视频示范 1-7

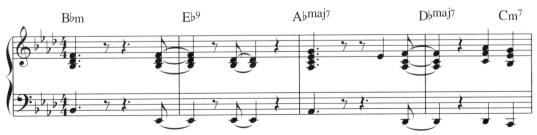

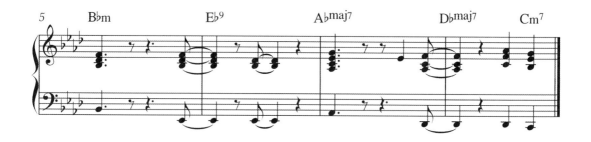

贝斯声部：

贝斯声部与 A 段有些区别，音符基本都是八分音符。

视频示范 1-8

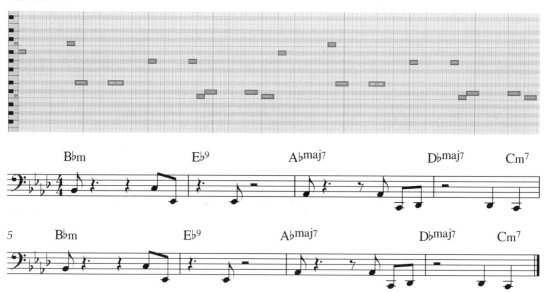

吉他声部：

视频示范 1-9

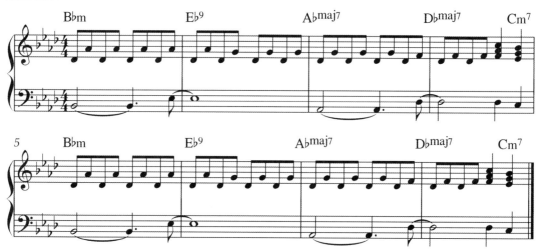

闷音吉他声部：

该声部是 B 段新的声部，音色选择 Mute 类的吉他音色。Mute 代表的是吉他的右手闷音技巧，Mute 音色的颗粒性比较好。

视频示范 1-10

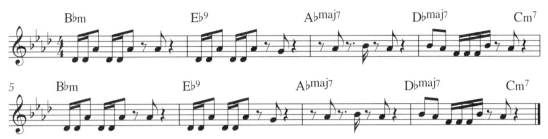

鼓声部：

鼓声部是由底鼓、拍手声与踩镲组成，拍手声替代了军鼓的位置。节奏方面也非常好制作，底鼓在每拍的正拍上，拍手声在第二拍和第四拍上，踩镲是以八分音符为单位重复的。

视频示范 1-11

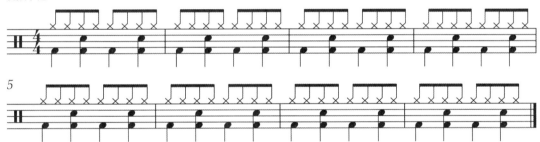

2. 乐曲 2

曲式结构：

小　　节：4 8 8

曲　　式：A—B—C　　　　　歌曲速度：90

歌曲调性：C　　　　　　　　歌曲拍号：$\frac{4}{4}$

乐曲试听 1-12
视频示范 1-12

A 段制作

和弦进行：

F^maj7　-　-　-　| Em^7　-　-　-　| Dm^7　-　-　-　| C^maj7　-　-　-　|

钢琴声部：

该乐曲取自 Justin Bieber 的 *Peaches* 的伴奏，其编曲非常适合用在短视频的背景音乐中，与旅行、城市生活、生活碎片等类型的短视频很搭配，听起来富有都市感，整体的律动听起来很放松。

本乐曲是三段体。A 段由 4 小节构成，编配很简单，由钢琴声部和铺底声部组成，钢琴的音色稍微有点特别，可以参考视频示范进行选择，也可以自行选择钢琴音色或电钢琴音色。整体的编写方式是柱式和弦的形式，和弦是低音下行，这里的右手乐段的编写也可以自行改变，不一定要和乐谱中的一样。

视频示范 1-13

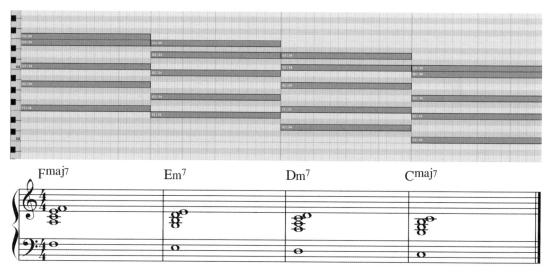

合成铺底声部：

音色选择合成器中的 Pad 类。该声部的编写与常规的铺底声部的编写方式不太一样，通常铺底声部都是柱式和弦，而这里只编写旋律，再加入音程。要注意这里高音谱号的旋律声部的音量要大一些，而低音谱号的要小一些，起到点缀的作用。

视频示范 1-14

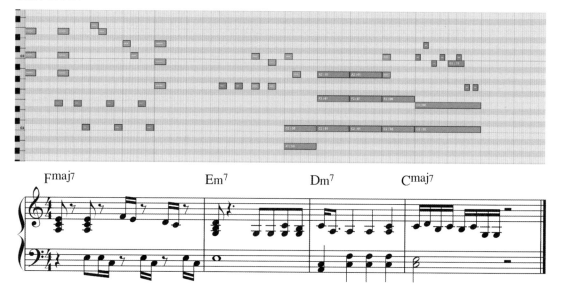

B 段制作

和弦进行：

F^{maj7}　- - -　|　Em^7　- - -　|　Dm^7　- - -　|　C^{maj7}　- - -　|

F^{maj7}　- - -　|　Em^7　- - -　|　Dm^7　- - -　|　C^{maj7}　- - -　|

鼓声部：

从 B 段开始进入鼓声部，鼓声部由底鼓、军鼓、踩镲、拍手声组成，拍手声在第二拍和第四拍出现。下面是底鼓、军鼓、踩镲的乐谱。

视频示范 1-15

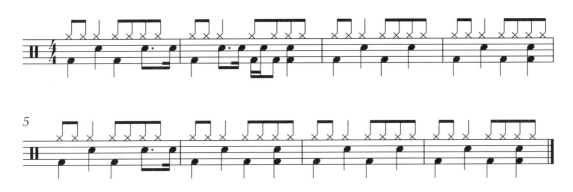

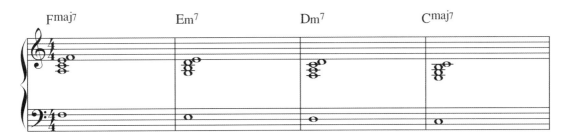

钢琴声部 1：

钢琴声部 1 与 A 段是一样的，可以直接复制。

视频示范 1-16

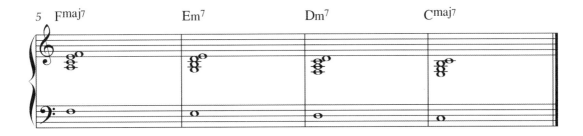

钢琴声部 2：

钢琴声部 2 与声部 1 有比较大的区别，钢琴声部 2 由中高音组成，在音符上也有一些变化。

视频示范 1-17

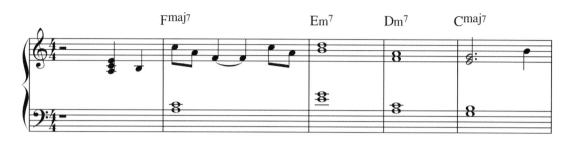

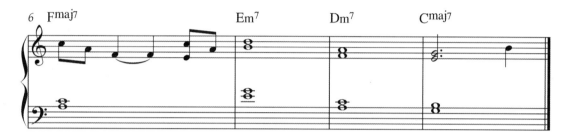

电钢琴声部：

电钢琴声部与钢琴声部 1 比较像，可以直接复制过来修改，删除和弦的最高音，保留下面的三个音。

视频示范 1-18

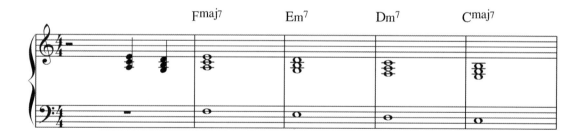

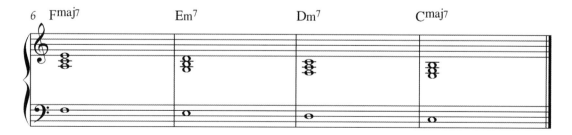

合成铺底声部：

合成铺底声部与电钢琴声部的音符一样，复制过来即可。

视频示范 1-19

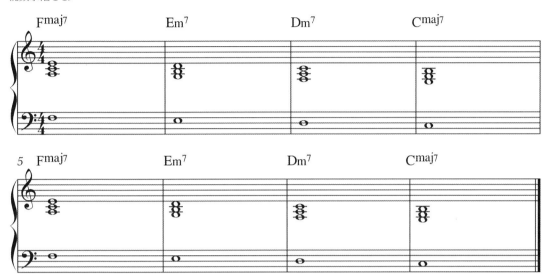

贝斯声部：

贝斯声部要稍微复杂一些，在旋律中加入了少量三十二分音符，三十二分音符能使整体的律动听起来有一点延迟的感觉，有一定的摇摆感。

视频示范 1-20

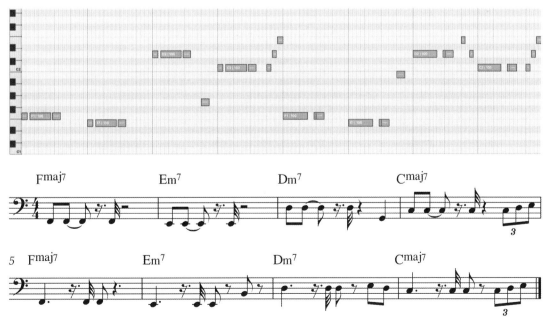

3. 乐曲 3

曲式结构：

小　　节：12　8　10

曲　　式：A—B—C　　　　　　歌曲速度：118

歌曲调性：Am　　　　　　　　歌曲拍号：$\frac{4}{4}$

乐曲试听 1-21
视频示范 1-21

A 段制作

和弦进行：

```
Am  - - -  |  Dm  - - -  |  G  - - -  |  C  - - -  |
Am  - - -  |  Dm  - - -  |  G  - - -  |  C  - - -  |
Am  - - -  |  Dm  - - -  |  E7  - - -  |  E7  - - -  |
```

电钢琴声部：

　　该乐曲取自 Miley Cyrus 的 *Flowers* 的伴奏，其编曲与旅行、城市生活、穿搭、好物分享、生活碎片等类型的短视频十分搭配，听起来非常有律动感，也很阳光。

　　本首乐曲是三段体结构，使用的是和声小调，各个段落的编配有些相似的地方，为了节约篇幅，这里就只示范 A 段与 B 段。

　　A 段是 12 小节，电钢琴声部使用的是分解和弦与柱式和弦相结合的编写方式。电钢琴声部为主要的伴奏与律动声部。

视频示范 1-22

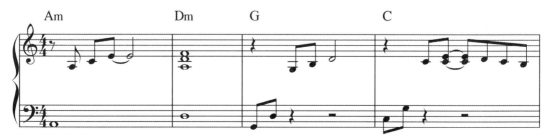

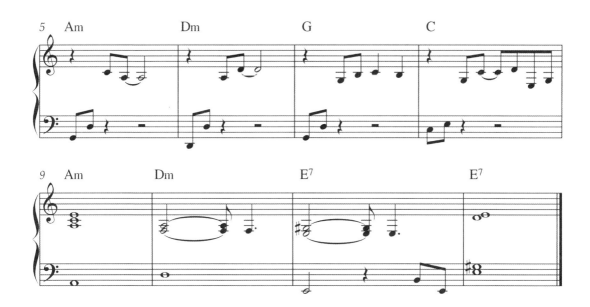

合成铺底声部：

合成铺底声部使用了柱式和弦的编写方式，音色选择 Pad 类音色。

视频示范 1-23

贝斯声部：

贝斯声部整体的律动是以一小节为单位来循环的，该声部在整首歌曲中也比较重要。

视频示范 1-24

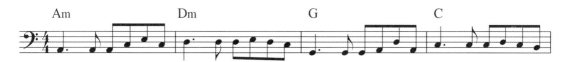

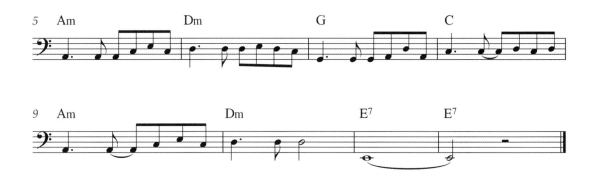

B 段制作

和弦进行：

Am － － － | Dm － － － | G － － － | C － － － |

Am － － － | Dm － － － | G － － － | C － － － |

电钢琴声部：

电钢琴声部整体还是柱式和弦的编写方式。

视频示范 1-25

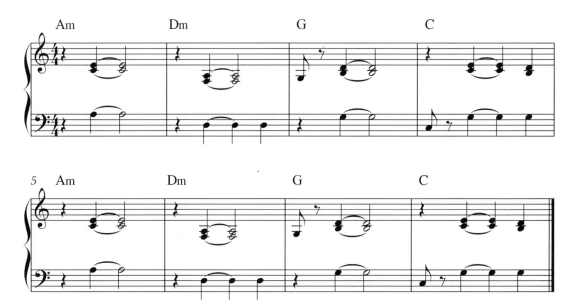

鼓声部：

鼓声部由底鼓、军鼓、踩镲组成，节奏型也很简单，底鼓在每一拍的正拍上，军鼓在第二拍和第四拍上，踩镲在第一拍和第三拍上。

视频示范 1-26

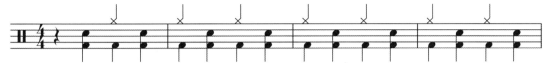

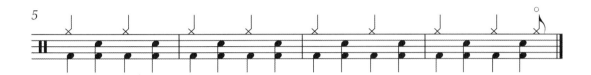

贝斯声部：

贝斯声部整体的律动是以一小节为单位来循环的，和 A 段的律动有一些区别，可以直接复制过来再修改。

视频示范 1-27

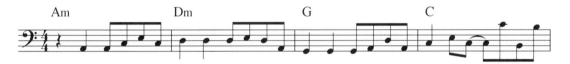

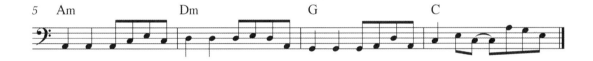

吉他声部：

吉他声部整体的律动是按照八分音符的节奏来循环的，音色选择 Mute 类的闷音音色。

视频示范 1-28

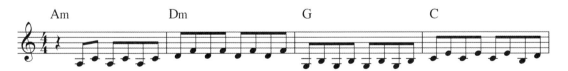

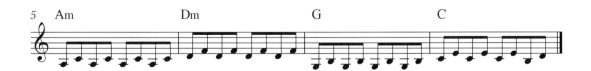

第二章

2

短视频
分类标签

摄影

photography

捕捉光影，
在不断变换的镜头里
记录故事与风景。

用镜头说话，
用不同的角度展现生活。

时光匆匆，
但定格的美好永恒。

1. 乐曲 1

曲式结构：

小　　节：8　8

曲　　式：A—B　　　　　　　歌曲速度：85

歌曲调性：F♯　　　　　　　　歌曲拍号：$\frac{4}{4}$

乐曲试听 2-1
视频示范 2-1

A 段制作：

和弦进行：

F♯ - A♯m$^{11}$ - | B$^{(add9)}$ - C♯$^{(sus4)}$ - | D♯m$^7$ - A♯m$^{11}$ - | B$^{(add9)}$ - C♯$^{(sus4)}$ - |

F♯ - A♯m$^{11}$ - | B$^{(add9)}$ - C♯$^{(sus4)}$ - | D♯m$^7$ - A♯m$^{11}$ - | B$^{(add9)}$ - C♯$^{(sus4)}$ - |

钢琴声部：

　　本首乐曲是一首听起来较为愉悦与放松的乐曲，整首乐曲围绕钢琴声部来编配，在制作各个段落时可以先制作钢琴声部，音色选择原声钢琴类。

　　钢琴声部运用了持续音的技巧，也就是使用各个小节不同和弦的共同可用音，比如第一小节与第二小节的第一拍都使用一样的音符，这种编写方式就会出现各种引申和弦，听起来也比较有现代感。钢琴声部在节奏律动方面也有固定的形态，每小节第一拍和第二拍都使用了固定的节奏律动，而第三拍和第四拍就可以用不同的音符。

视频示范 2-2

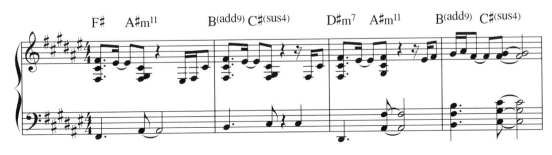

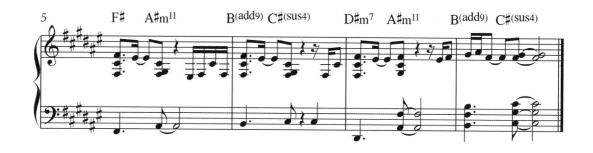

鼓声部：

鼓声部由底鼓、军鼓及踩镲组成，音色选择原声鼓音色。原曲工程文件使用了音频采样来制作，并叠加了音色，让底鼓和军鼓的音色更为强劲有力。我们制作时使用 MIDI 就可以，也不需要叠加音色。这里要注意踩镲部分的节奏，有许多十六分音符三连音。

视频示范 2-3

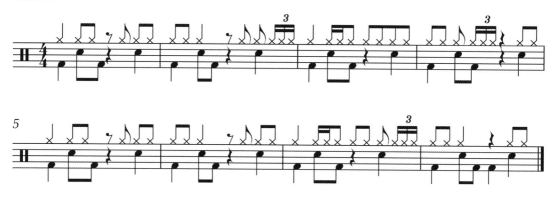

贝斯声部：

贝斯声部选择原声贝斯音色，原曲是使用 Trilian 贝斯音源制作的。注意原曲在制作中有个别音符使用了滑音技巧，这个技巧我们不使用也是可以的。

视频示范 2-4

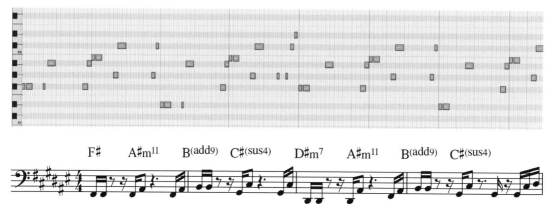

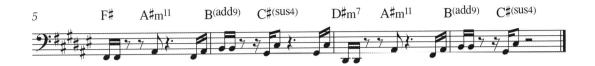

合成拨奏声部：

原曲使用了 Serum 合成器来制作合成拨奏声部，这里可以选择类似的合成音色。该声部的编写方式是只使用两个音和固定的节奏律动贯穿整个段落，听起来也有点像吉他的分解和弦。

视频示范 2-5

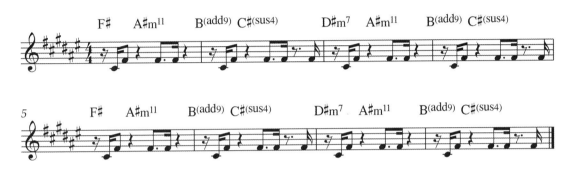

吉他声部：

吉他声部在第四小节出现，原曲使用的是 Kontakt 中的吉他音源，这里可以选择软件自带的吉他音色制作。这里吉他的写法也是固定音型加固定节奏型，这种写法与分解和弦类似。分解和弦通常都是弹奏和弦音，但是这里要注意，音符的选择需要考虑到各个小节和弦与弹奏的音符之间的关系。

视频示范 2-6

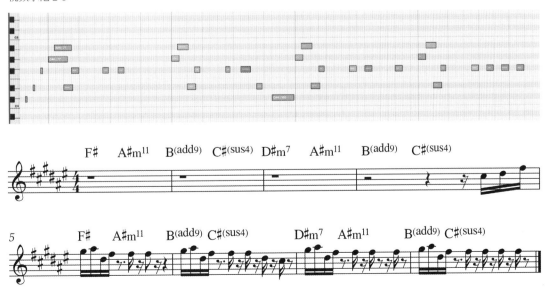

B 段制作

和弦进行：

D#m⁷ - C#/E# - | F#/A# - B⁽ᵃᵈᵈ⁹⁾ - | D#m⁷ - C#⁽ᵃᵈᵈ⁹⁾/E# - | F# - B⁽ᵃᵈᵈ⁹⁾ - |

D#m⁷ - C#/E# - | F#/A# - B - | D#m⁷ - C#/E# - | B - - - |

响指声部：

 B 段整个段落的编配与主歌、副歌有比较大的差异，在节奏声部中加入了响指声部，该声部在每小节的第二拍和第四拍出现。音色可以选择打击乐中的 Snap 音色。下面乐谱中军鼓的位置是响指，最后一小节后两拍为嗵鼓。

视频示范 2-7

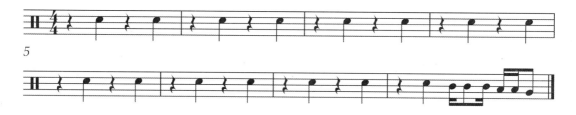

合成键盘声部 1：

 B 段使用合成键盘声部代替了之前的钢琴声部，原曲使用的是 Omnisphere 音源，音色可以选择 Pluck 类音色，也可以选择 Key 类音色。在编写上使用了柱式和弦，并有固定的律动。原曲中该声部叠加了两轨，每一轨使用的音符没有固定标准，使用和弦音就可以，可以适当增加或减少音符。

视频示范 2-8

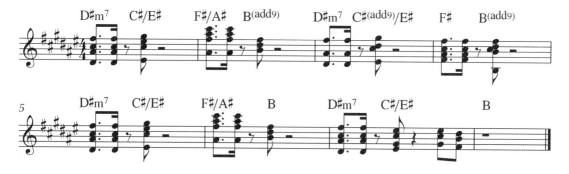

合成键盘声部 2：

视频示范 2-9

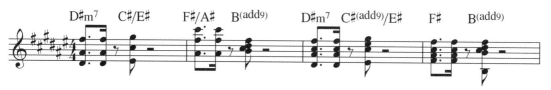

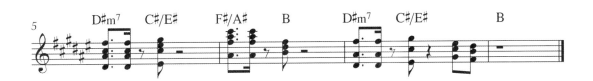

贝斯声部：

贝斯声部需要新建轨道来制作，需要使用到合成贝斯音色，原曲使用的音源是 Spire。

视频示范 2-10

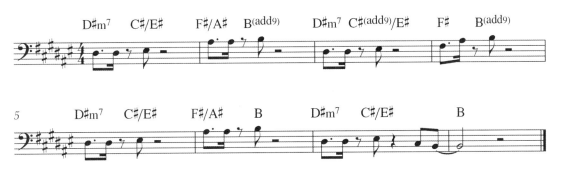

合成铺底声部 1：

合成铺底声部为柱式和弦的编写方式，原曲使用了三轨来编配，在这里制作两轨，音色选择 Pad 类，原曲使用的是 Omnisphere 音源。

视频示范 2-11

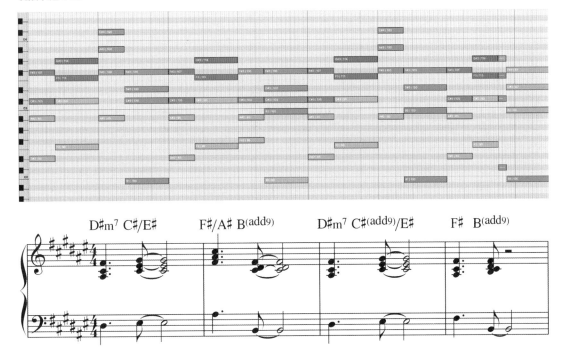

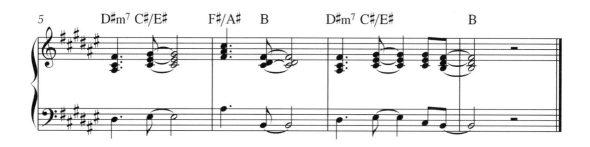

合成铺底声部 2：

视频示范 2-12

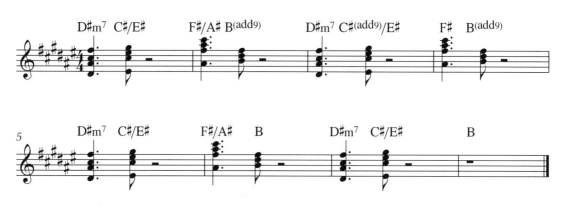

吉他声部：

吉他声部原曲使用的是 Kontakt 中的吉他音源，我们可以选择自带的吉他音色制作，选择名称中带有 Mute 后缀的音色就可以。这里吉他的写法也是固定音型加固定节奏型。

视频示范 2-13

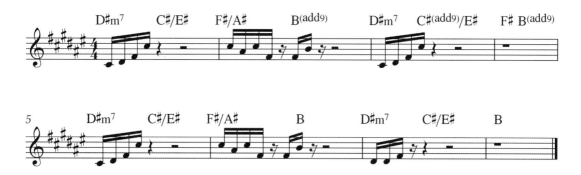

钟琴声部：

钟琴声部与吉他声部相呼应，在吉他音符空白的地方编配钟琴声部，形成了对位的感觉，这里也可以选择合成钟琴音色，选择名称中带有 Bell 后缀的音色即可。

视频示范 2-14

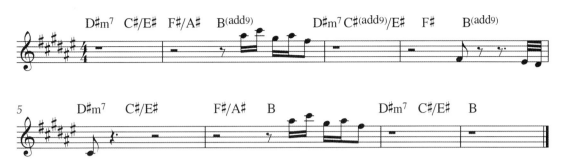

2. 乐曲 2

曲式结构：

小　　节：8

曲　　式：A　　　　　　　　　歌曲速度：137

歌曲调性：Fm　　　　　　　　歌曲拍号：$\frac{4}{4}$

乐曲试听 2-15
视频示范 2-15

A 段制作

和弦进行：

D^\flat　-　-　- | $B^\flat m^6$　-　-　- | Fm^7　-　-　- | Fm^7　-　-　- |

D^\flat　-　-　- | $B^\flat m^6$　-　-　- | Fm^7　-　-　- | Fm^7　-　-　- |

鼓声部：

　　本乐曲挑选了一首配乐作品进行模仿制作。该作品经常用作风景类视频的背景音乐，前半段听起来比较柔和，适合表现优美的风光，后半段进入鼓声部以后，比较适合表现雄伟壮丽的景色。由于本乐曲比较长，而且前半段相对来说编配比较简单，这里就不一一示范了。下面将示范高潮段落的最后 8 小节，也是乐器轨道使用最多的小节。

　　鼓声部由底鼓、军鼓、踩镲组成，而踩镲分为闭镲和开镲，正拍为闭镲，反拍为开镲；底鼓在每拍的正拍上。

视频示范 2-16

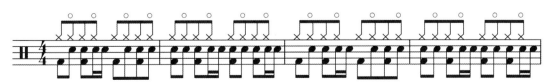

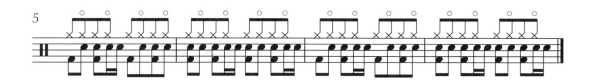

合成铺底声部：

合成铺底声部原曲也叠加了三轨，这里只示范其中以和声为主的一轨，音色选择合成人声类。

视频示范 2-17

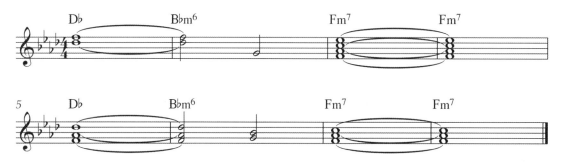

合成贝斯声部 1：

贝斯一共有三轨，这里只示范其中有特点的两轨。第一轨为长音，音色要选择比较柔和的合成贝斯音色，主要起到融合各声部的作用。

视频示范 2-18

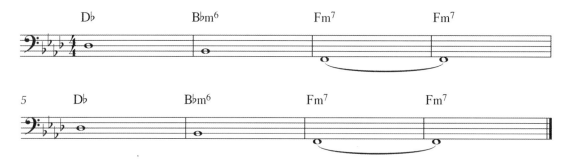

合成贝斯声部 2：

第二轨为律动轨，体现出了整首乐曲的律动，使用了八度重复的演奏方式，音色要选择音头较强的合成贝斯音色。

视频示范 2-19

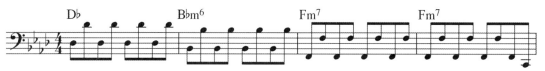

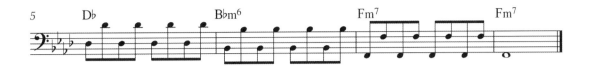

钢琴声部：

钢琴声部演奏了主旋律。

视频示范 2-20

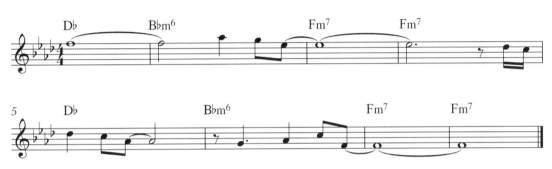

合成旋律声部 1：

合成旋律声部有两轨，两轨都是一直重复固定的节奏型，有点琶音的感觉。

视频示范 2-21

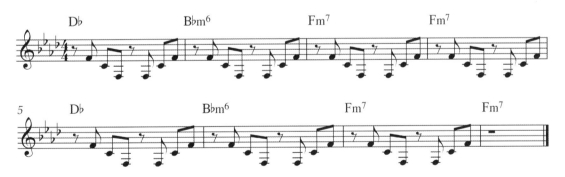

合成旋律声部 2：

视频示范 2-22

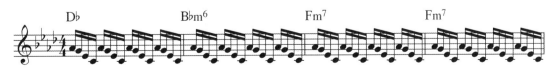

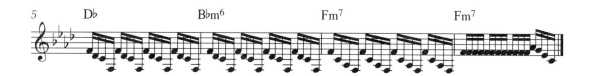

3. 乐曲 3

曲式结构：

小　　节：12　8

曲　　式：A—B　　　　歌曲速度：130

歌曲调性：E♭　　　　歌曲拍号：$\frac{4}{4}$

乐曲试听 2-23

视频示范 2-23

A 段制作

和弦进行：

Cm － － － | Cm － － － | Cm － － － | Cm － － － |

Cm － － － | Cm － － － | Cm － － － | Cm － － － |

Cm － － － | Cm － － － | Cm － － － | Cm － － － |

合成贝斯声部：

　　该乐曲 A 段由 12 小节构成，音色选择合成 Bass 类音色。由于整个段落都是 Cm 和弦，所以一直以 C 音为根音来重复变化。

视频示范 2-24

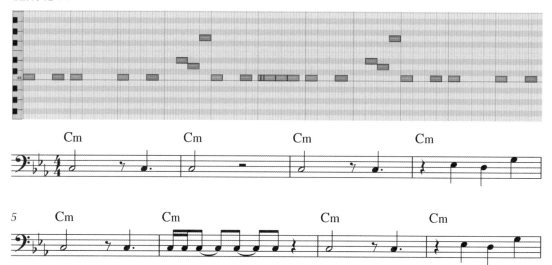

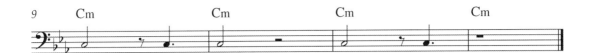

合成旋律声部：

音色选择合成 Lead 类音色，整个编配方式是以两小节的节奏动机重复。

视频示范 2-25

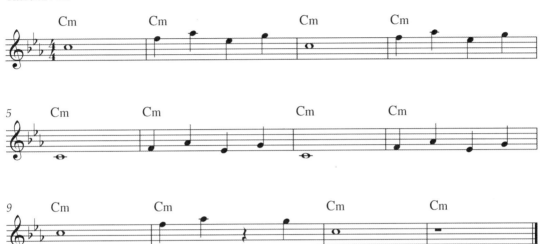

鼓声部：

音色选择合成鼓类。该段落的底鼓比较密集，而且踩镲有许多十六分音符三连音，这里记谱统一记成了八分音符，在制作的时候可以模仿视频示范制作成十六分音符三连音。

视频示范 2-26

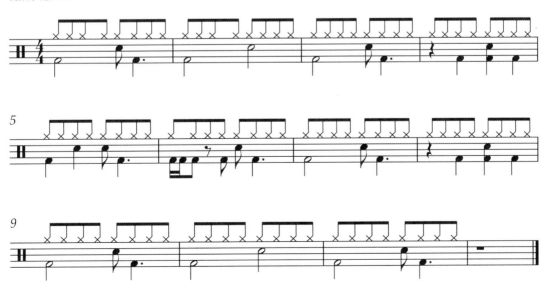

B 段制作

和弦进行：

A♭ - - - | Cm - - - | E♭ - - - | Gm - - - |
A♭ - - - | Cm - - - | E♭ - - - | E♭ - - - |

合成贝斯声部：

B 段整个编配与 A 段有比较大的差别。B 段由 8 小节构成，音色选择合成 Bass 类音色，制作非常简单，以全音符长音为主。

视频示范 2-27

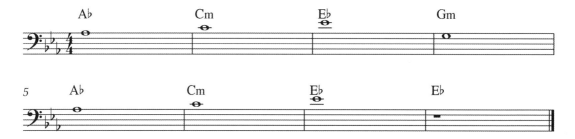

合成铺底声部：

原曲的合成铺底声部也叠加了多轨，这里只示范其中一轨，音色选择 Pad 类音色。

视频示范 2-28

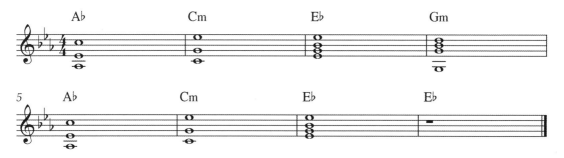

弦乐声部：

音色可以选择合成类弦乐组或真弦乐组音色，要注意音色的特性和技巧，最好选择顿弓技巧的音色，有比较强的音头和很短的尾音。乐谱是以八分音符来记谱，实际制作时是十六分音符。

视频示范 2-29

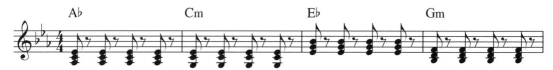

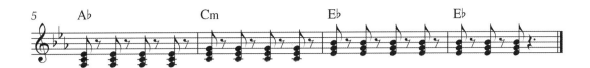

铜管声部：

铜管声部选择铜管组合奏音色。

视频示范 2-30

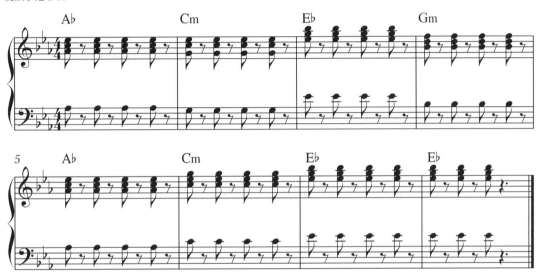

鼓声部：

鼓声部与 A 段类似，这里要注意军鼓的音色变为了拍手声（Clap）的音色。

视频示范 2-31

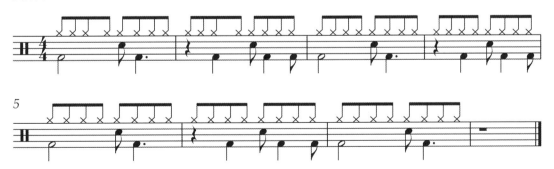

自拍

selfie

无须他人的认可，
我就是自己的明星。

用镜头记录生活点滴，
让美好的瞬间成为回忆。

每张自拍都是对生活的热爱，
也是对当下最好的见证。

摆好姿势，
按下快门，
这一刻的"我"最美！

1. 乐曲 1

曲式结构：

小　　节：4　8

曲　　式：A—B　　　　　　歌曲速度：70

歌曲调性：Am　　　　　　歌曲拍号：$\frac{4}{4}$

乐曲试听 3-1
视频示范 3-1

A 段制作

和弦进行：

Am　-　G⁶　-　| F^maj7　-　G⁶　-　| Am　-　G⁶　-　| F^maj7　-　G⁶　-　|

钢琴声部：

　　本首乐曲的 A 段是 4 小节，可以首先制作钢琴声部。音色选择原声钢琴类音色，编写方式是基本的柱式和弦形式。

视频示范 3-2

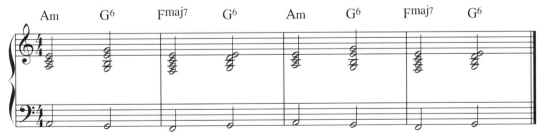

合成铺底声部：

　　音色选择合成器中的 Pad 类音色，编写方式与钢琴的柱式和弦相似，音符与钢琴声部也类似。

视频示范 3-3

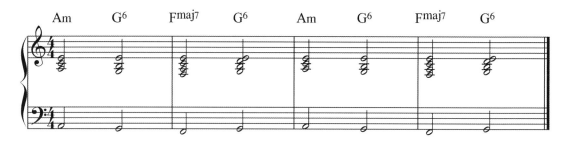

合成旋律声部：

　　合成旋律声部音色使用的是合成人声，选择类似的音色即可。

视频示范 3-4

B 段制作

和弦进行：

Am　-　F　G　|　Am　-　F　G　|　Am　-　F　G　|　Am　-　G　F　|
Am　-　F　G　|　Am　-　F　G　|　Am　-　F　G　|　Am　-　-　-　|

鼓声部：

　　本首乐曲的 B 段有 8 小节，整体的风格与 A 段有比较大的差别，节奏型是以一小节为单位重复。音色可以选择类似的电鼓音色。

视频示范 3-5

合成贝斯声部：

音色选择合成器中的 Bass 类音色。

视频示范 3-6

合成拨奏声部：

音色选择合成器中的 Pluck 类音色。

视频示范 3-7

2. 乐曲 2

曲式结构：

小　节：8　8

曲　　式：A—B　　　　歌曲速度：110

歌曲调性：F#m　　　　歌曲拍号：$\frac{4}{4}$

乐曲试听 3-8
视频示范 3-8

A 段制作

和弦进行：

```
F#m  - - -  |  F#m  - - -  |  F#m  - - -  |  F#m  - - -  |
F#m  - - -  |  F#m  - - -  |  F#m  - - -  |  F#m  - - -  |
```

鼓声部：

　　本首乐曲的 A 段是 8 小节，音色选择电子类的鼓组音色。节奏型非常简单，底鼓在每一拍的正拍上，军鼓在第二拍和第四拍上。第五小节加入踩镲，以十六分音符重复。

视频示范 3-9

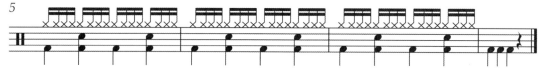

合成贝斯声部：

　　音色选择合成器中的 Bass 类音色。A 段整体只使用了一个和弦，所以贝斯也固定使用一个音，只在第四小节和第八小节有些变化。

视频示范 3-10

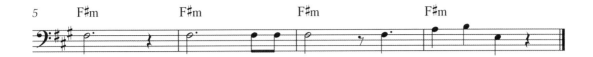

合成旋律声部：

音色选择合成器中的 Lead 类音色。

视频示范 3-11

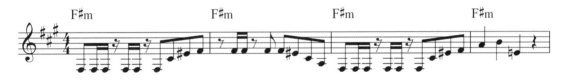

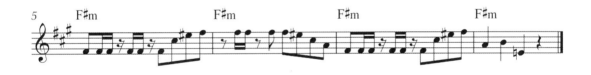

B 段制作

和弦进行：

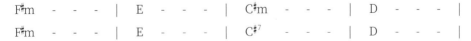

| F#m | - - - | E - - - | C#m - - - | D - - - |

| F#m | - - - | E - - - | C#7 - - - | D - - - |

鼓声部：

本首乐曲的 B 段是 8 小节，音色选择电子类的鼓组音色。这段节奏要比 A 段复杂很多，特别是踩镲，有很多三十二分音符。由于记谱过于复杂，这里都统一用十六分音符记谱，制作时可以参考视频示范。

视频示范 3-12

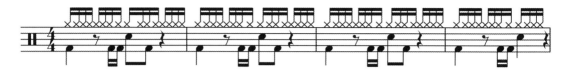

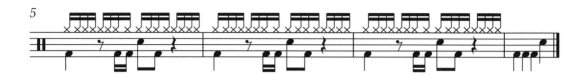

合成贝斯声部：

音色选择合成器中的 Bass 类音色。贝斯声部非常简单，基本都是长音。

视频示范 3-13

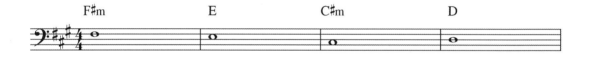

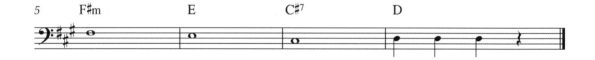

钢琴声部：

音色选择原声钢琴类音色，编写方式是基本柱式和弦的形式。

视频示范 3-14

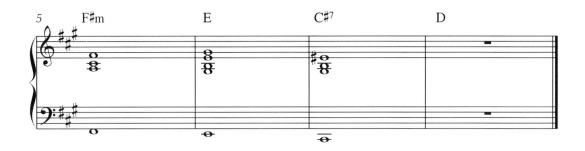

合成铺底声部：

　　音色选择合成器中的 Pad 类音色，编写方式与钢琴的柱式和弦类似，制作时要注意音色的音域。

视频示范 3-15

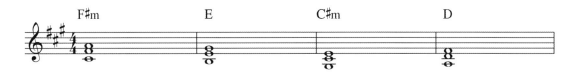

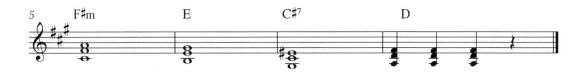

3. 乐曲 3

曲式结构:

小　　节: 4　8

曲　　式: A—B　　　　　　　歌曲速度: 75

歌曲调性: D　　　　　　　　歌曲拍号: $\frac{4}{4}$

乐曲试听 3-16
视频示范 3-16

A 段制作

和弦进行:

Em9 - - - | F\sharpm$^7$ - A/B - | Em9 - - - | F\sharpm$^7$ - Gm7 - |

合成铺底声部:

　　本首乐曲的 A 段是 4 小节,音色选择合成器中的 Pad 类音色。

视频示范 3-17

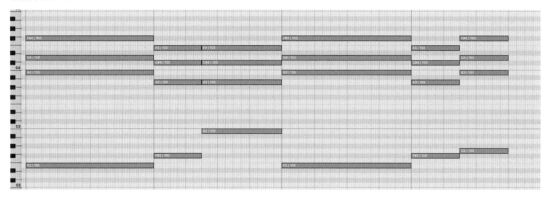

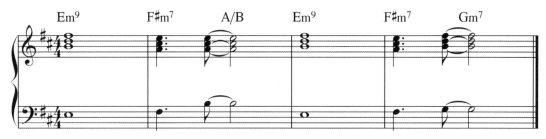

合成拨奏声部:

　　音色选择合成器中的 Pluck 类音色。

视频示范 3-18

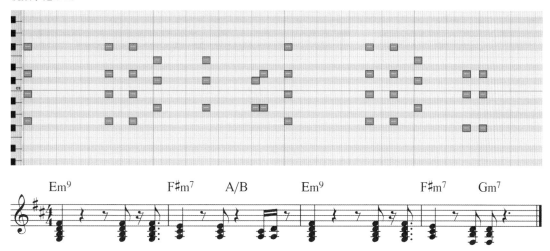

合成贝斯声部：

音色选择合成器中的 Bass 类音色。

视频示范 3-19

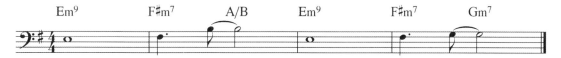

B 段制作

和弦进行：

G^maj7 - - - | F#m^7 - A/B - | G^maj7 - - - | F#m^7 - A/B - |
G^maj7 - - - | F#m^7 - A/B - | G^maj7 - - - | F#m^7 - A/B - |

鼓声部：

本首乐曲的 B 段是 8 小节，音色选择电子类的鼓组音色。这段节奏比较复杂，特别是踩镲，有很多三十二分音符，同样，这里统一用十六分音符记谱，制作时可以参考视频示范模仿制作。

视频示范 3-20

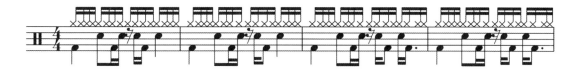

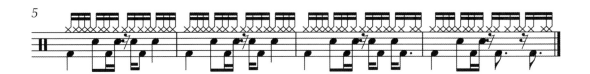

合成铺底声部：

　　音色选择合成器中的 Pad 类音色，编写方式是基本的柱式和弦形式。B 段的和声都是以两小节为单位重复，所以制作起来很简单，制作好两小节之后复制就可以。

视频示范 3-21

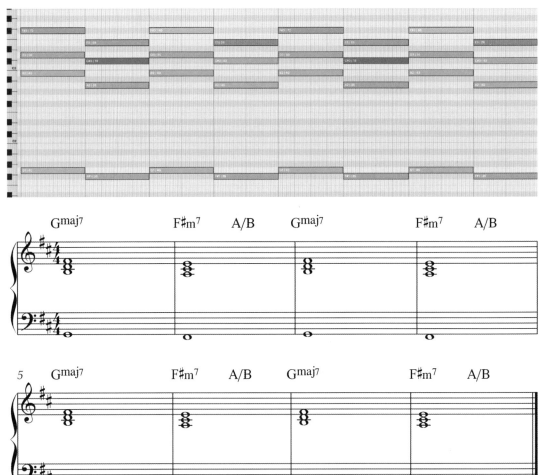

合成贝斯声部：

　　音色选择合成器中的 Bass 类音色。

视频示范 3-22

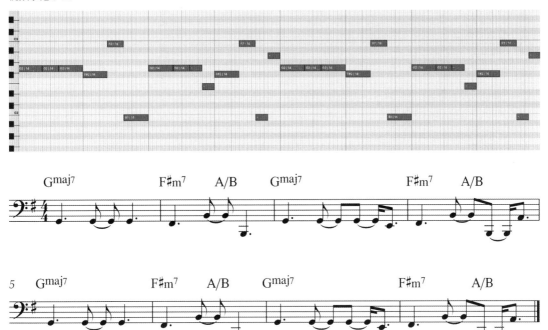

合成拨奏声部：

音色选择合成器中的 Pluck 类音色。

视频示范 3-23

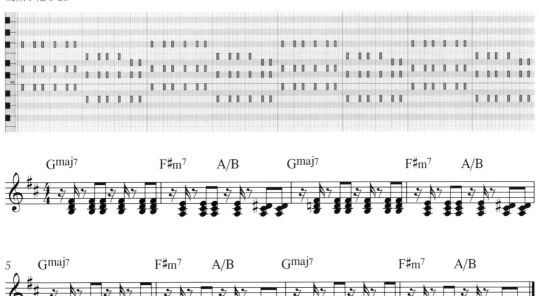

合成键盘声部：

音色选择合成器中的 Key 类或 Pluck 类音色。这里需要用到延迟效果，比如演奏一个四分音符的柱式和弦，实际听到的是十六分音符的演奏，有一点像延时的感觉。

视频示范 3-24

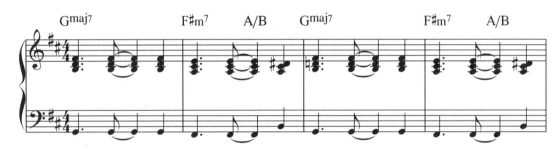

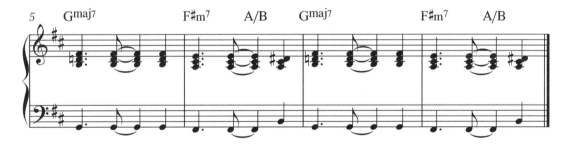

美食

gourmet

美食，
是人间的烟火气。

从北到南，
从东到西，
每一道菜，
每一种小吃，
都有一段故事。

我想踏上寻美之旅，
尝遍美味佳肴，
这不仅是一次味觉的享受，
也是一次人生的探索！

1. 乐曲 1

曲式结构：

小　　节：4 8

曲　　式：A—B　　　　　　　歌曲速度：75

歌曲调性：D　　　　　　　　歌曲拍号：$\frac{4}{4}$

乐曲试听 4-1
视频示范 4-1

A 段制作

和弦进行：

Bm - - - | A - - - | Bm - - - | A - - - |

合成铺底声部：

　　本首乐曲的 A 段是 4 小节。可以首先来制作合成铺底声部，音色选择合成器中的 Pad 类音色，编写方式是柱式和弦形式。

视频示范 4-2

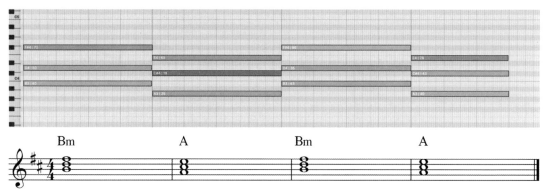

合成拨奏声部：

　　音色选择合成器中的 Pluck 类音色，使用的音符与合成铺底声部一样。合成拨奏声部使用了两轨，分别是高八度音符与低八度音符，整体的节奏动机是以一小节来重复，这里只示范其中一轨。

视频示范 4-3

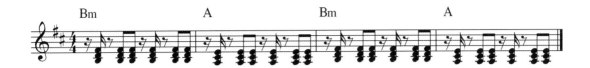

合成键盘声部：

　　音色可以选择合成器中的 Key 类或 Pluck 类音色，整体的编写方式是以十六分音符为单位，并以分解和弦的形式编写。原曲使用了四轨来叠加音色，音符都是一样的，这里只示范其中一轨。

视频示范 4-4

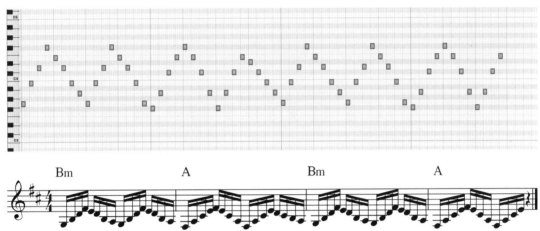

B 段制作

和弦进行：

| G^{maj7} - - - | F#m⁷ - - - | G^{maj7} - - - | F#m⁷ - - - |

G^{maj7} - - - | $F\sharp m^7$ - - - | G^{maj7} - - - | $F\sharp m^7$ - - - |

G^{maj7} - - - | $F\sharp m^7$ - - - | G^{maj7} - - - | $F\sharp m^7$ - - - |

合成铺底声部：

　　本首乐曲的 B 段有 8 小节，音色与 A 段一样，编写方式是柱式和弦形式。

视频示范 4-5

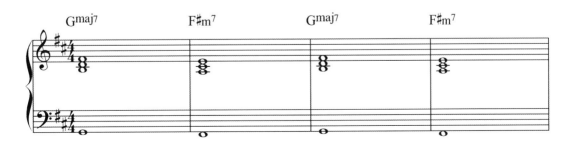

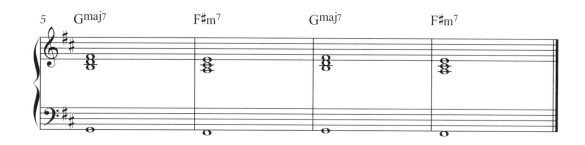

合成键盘声部：

音色选择合成器中的 Pluck 类音色，使用的音符与 A 段一样。

视频示范 4-6

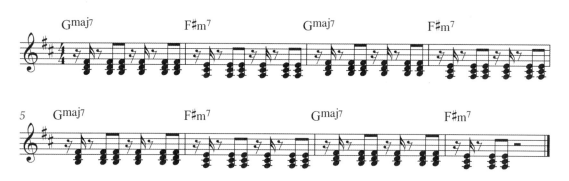

合成键盘声部：

音色可以选择合成器中的 Key 类或 Pluck 类音色，使用的音符与 A 段一样。

视频示范 4-7

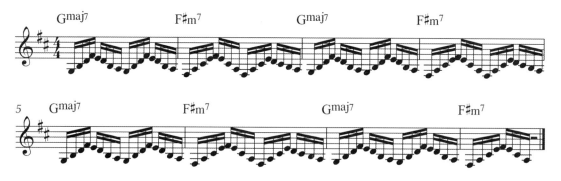

鼓声部：

音色选择电子鼓类音色，这里要特别注意军鼓的音色，可以参考视频示范制作。踩镲声部节奏过于密集，因此记谱要比实际时值慢一半，比如乐谱中是八分音符的要制作成十六分音符。

视频示范 4-8

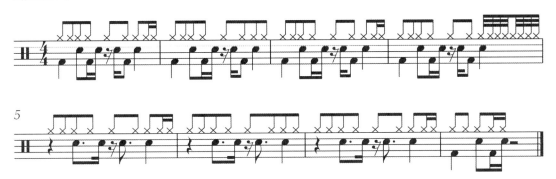

合成贝斯声部:

音色选择合成器中的 Bass 类音色。这一段的贝斯前 4 小节的编写方式与后 4 小节有比较大的区别,所以需要建立两轨来制作。前 4 小节是和弦根音的长音;后 4 小节是很短促的音,需要使用十六分音符来制作。

视频示范 4-9

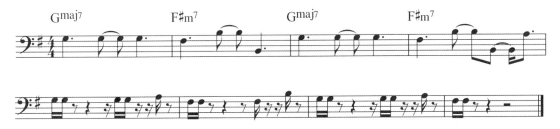

2. 乐曲 2

曲式结构:

小　　节:8

曲　　式:A

歌曲调性:A

歌曲速度:100

歌曲拍号: $\frac{4}{4}$

乐曲试听 4-10
视频示范 4-10

A 段制作

和弦进行:

A(add9)　 -　 -　 -　 | E(add9)　 -　 -　 -　 | F♯m7　 -　 -　 -　 | Dmaj7　 -　 -　 -　 |

A(add9)　 -　 -　 -　 | E(add9)　 -　 -　 -　 | F♯m7　 -　 -　 -　 | F♯m7　 -　 -　 -　 |

鼓声部：

　　鼓声部由底鼓、军鼓及踩镲构成，音色选择原声鼓音色。这里要注意踩镲部分的节奏，有许多十六分音符三连音。

视频示范 4-11

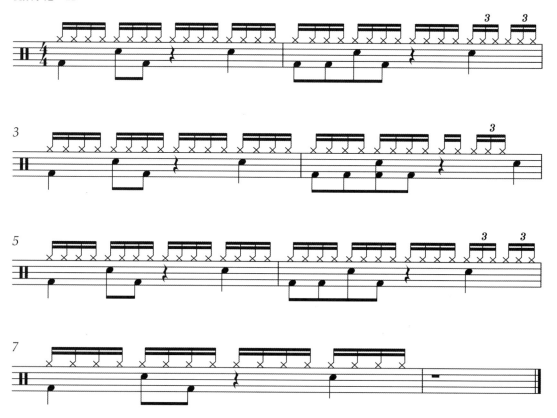

合成键盘声部：

　　音色可以选择合成器中的 Key 类或 Pluck 类音色，节奏动机都是按一小节重复。这里要注意很多和弦都加入了九音。原曲也叠加了几轨，音符与节奏基本是一样的，这里只示范其中一轨。

视频示范 4-12

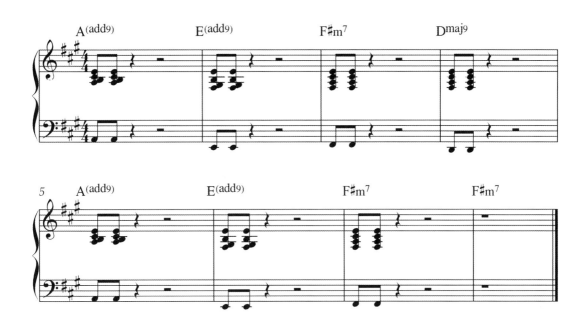

合成铺底声部:

　　音色选择合成器中的 Pad 类音色, 编写方式是柱式和弦形式。

视频示范 4-13

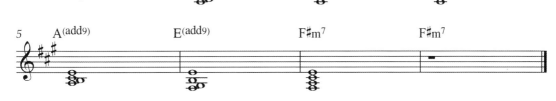

合成贝斯声部:

　　音色选择合成器中的 Bass 类音色。

视频示范 4-14

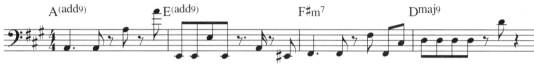

合成旋律声部：

音色选择合成器中的 Lead 类音色。

视频示范 4-15

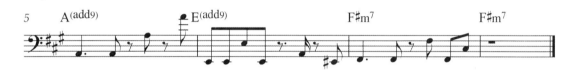

3. 乐曲 3

曲式结构：

小 节：8 8

曲 式：A—B　　　　　　歌曲速度：130

歌曲调性：D#m　　　　　　歌曲拍号：$\frac{4}{4}$

乐曲试听 4-16
视频示范 4-16

A 段制作

和弦进行：

D#m - - - | G#m - - - | B - - - | A# - - - |
D#m - - - | G#m - - - | F# - - - | A# - - - |

鼓声部：

鼓声部是由底鼓、军鼓及踩镲构成，音色选择电子鼓。

视频示范 4-17

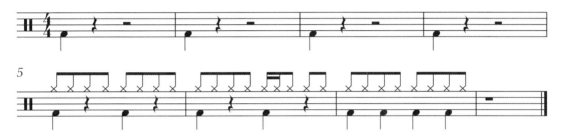

合成贝斯声部：

音色选择合成器中的 Bass 类音色。

视频示范 4-18

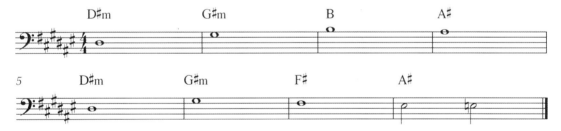

合成铺底声部：

音色选择合成器中的 Pad 类音色，编写方式是柱式和弦形式。

视频示范 4-19

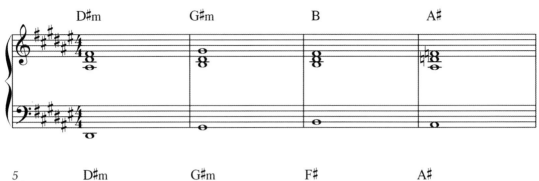

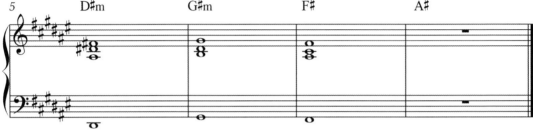

合成旋律声部：

音色选择合成器中的 Lead 类音色。原曲叠加了三轨，音符都是一样的，但是有高低八度的区别，这样制作可以拉宽音域。这里只示范其中一轨。

视频示范 4-20

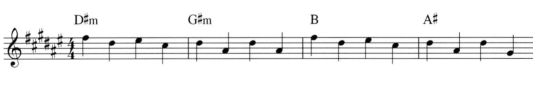

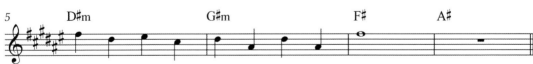

B 段制作

和弦进行：

D♯　-　-　-　|　D♯　-　-　-　|　E　-　-　-　|　D♯　-　-　-　|

D♯　-　-　-　|　D♯　-　-　-　|　E　-　-　-　|　D♯　-　-　-　|

鼓声部：

　　本段的鼓声部有比较多的打击乐器及 Loop 乐段，这里只写出了一个基本的节奏律动，其他的个别声部可以参考视频示范与工程文件。

视频示范 4-21

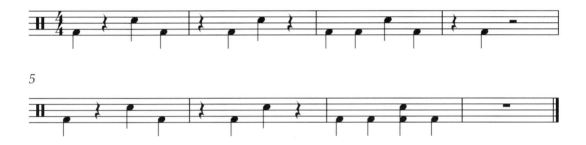

合成贝斯声部：

　　音色选择合成器中的 Bass 类音色。

视频示范 4-22

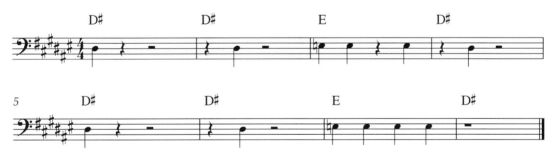

合成旋律声部：

　　音色选择合成器中的 Lead 类音色。原曲叠加了两轨，音符都是一样的，这里只示范其中一轨。

视频示范 4-23

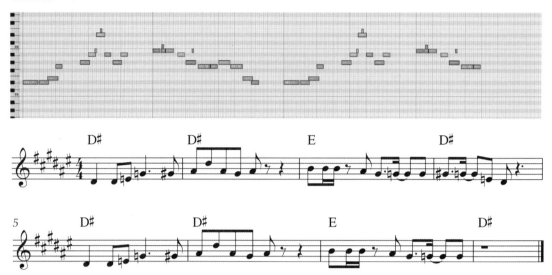

穿搭

wearing

或时尚前卫，
或优雅柔美，
或英姿飒爽……

穿搭，
是一种自我表达，
一种个性展示。

每一天，
尝试新的可能。
让不同的精彩
在身上绽放吧！

1. 乐曲 1

曲式结构：

小　节：8　8　8

曲　式：A—B—C　　　　歌曲速度：120

歌曲调性：F#m　　　　　歌曲拍号：$\frac{4}{4}$

乐曲试听 5-1
视频示范 5-1

A 段制作

和弦进行：

F#m　-　-　-　| Bm　-　-　-　| E$^{9(sus4)}$　-　-　-　| A　-　-　-　|

D$^{maj7}$　-　-　-　| Bm　-　-　-　| C#　-　-　-　| C#　-　-　-　|

合成铺底声部：

　　本首乐曲的 A 段使用了两轨，分别是合成铺底声部与合成旋律声部。首先制作合成铺底声部，音色选择合成器中的 Pad 类音色。合成铺底声部的编写方式与钢琴的柱式和弦类似。本曲使用的和弦也比较简单，都是基础的三和弦与七和弦，只有第三个和弦 E$^{9(sus4)}$ 稍微复杂一点，也可以将其替换成 E$^7$。

视频示范 5-2

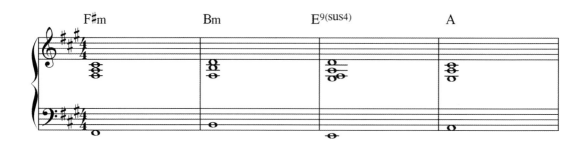

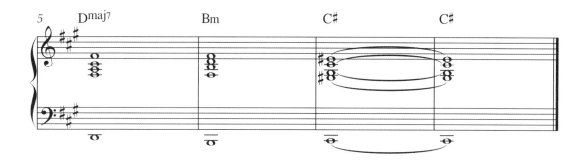

合成旋律声部：

　　合成旋律声部音色选择合成器中的 Lead 类音色。该声部的编写方式是构建一条主旋律，使用八度重复的方式编写，整体的节奏也非常规整，使用的都是八分音符，所以听起来有一点像吉他分解和弦的编写方式。原曲的这个声部叠加了不同的轨道，这里我们制作一轨就可以，要注意所选音色的音域。由于音域跨度比较大，这里使用大谱表来记谱。

视频示范 5-3

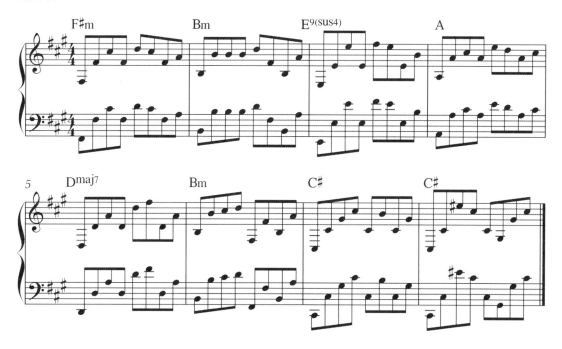

B 段制作

和弦进行：

```
F#m  -  -  -  |  Bm  -  -  -  |  E   -  -  -  |  A   -  -  -  |
D    -  -  -  |  Bm  -  -  -  |  C#  -  -  -  |  C#  -  -  -  |
```

鼓声部：

 B 段由 8 小节构成，鼓声部的节奏非常好制作，底鼓在每一拍的正拍上，军鼓在第二拍和第四拍上，并在第四小节与第八小节有一个过渡的变化。原曲使用了音频采样来制作，并叠加了很多轨，让底鼓和军鼓音色更为强劲有力。我们这里制作使用 MIDI 就好，也不需要叠加音色。音色可以参考视频示范中的声音来选择类似的电鼓音色。

视频示范 5-4

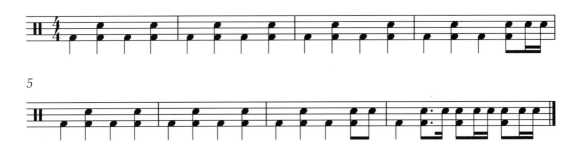

贝斯声部：

 贝斯声部选择原声电贝斯类音色。在制作中一定要注意音符的长短，要把律动体现出来，很多音符记谱的时值会和实际制作中有所区别。

视频示范 5-5

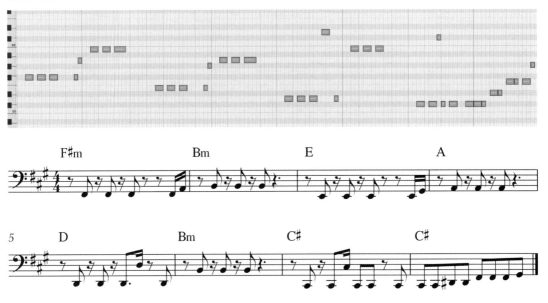

合成铺底声部：

音色选择合成器中的 Pad 类音色，主歌部分的合成铺底声部编写和前奏类似，只是音符少了一些。

视频示范 5-6

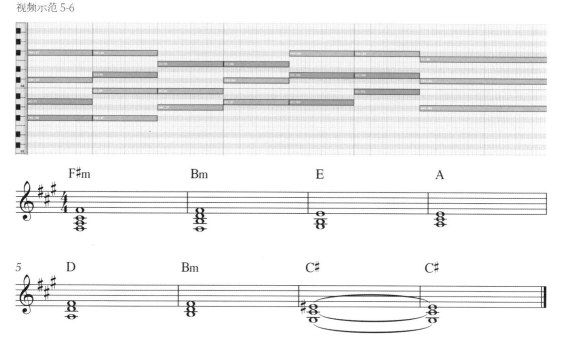

C 段制作

和弦进行：

F#m - - - | Bm - - - | E - - - | A - - - |

D - - - | Bm - - - | C# - - - | C# - - - |

鼓声部：

在很多编曲中，不少段落配器都很相似，比如这里的 C 段就与 B 段类似，所以直接复制 B 段再进行修改就可以。C 段加入了钢琴和吉他的声部，而鼓声部与 B 段大部分都一样，只是在最后一小节有变化。

视频示范 5-7

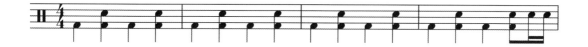

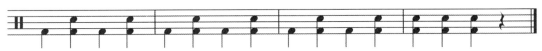

贝斯声部：

C 段贝斯声部与 B 段也相似，只是最后一小节的音符有细微变化。

视频示范 5-8

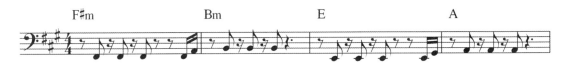

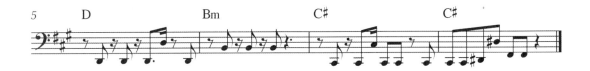

合成铺底声部 1：

视频示范 5-9

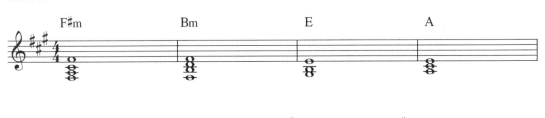

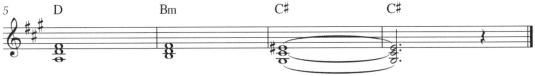

钢琴声部：

钢琴声部是新的声部，所以需要新建轨道并选择音色，音色选择基本的原声钢琴音色。在编写方面也是使用柱式和弦的弹奏方式，左手弹奏根音，右手弹奏和弦音。

视频示范 5-10

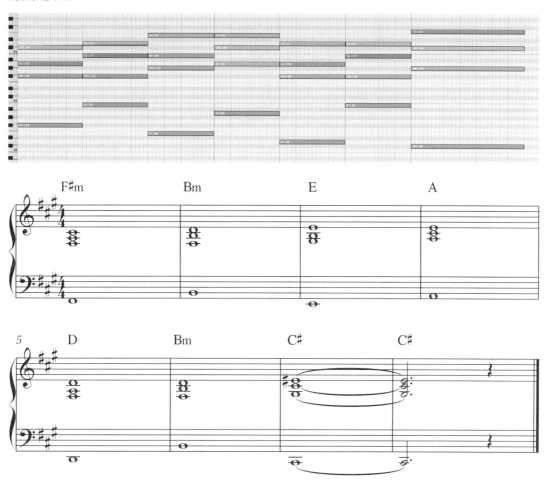

合成铺底声部 2：

　　这个合成铺底声部也是新的声部，音符和钢琴声部是一样的。这个声部主要起到平衡各声部音色的作用，使各声部更融合，整体听起来更有厚度。音色选择合成器 Pad 类中比较温暖柔和的音色。

视频示范 5-11

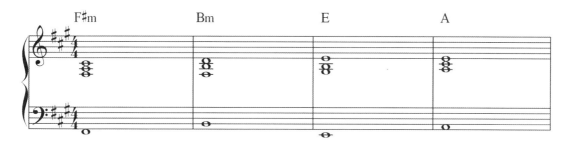

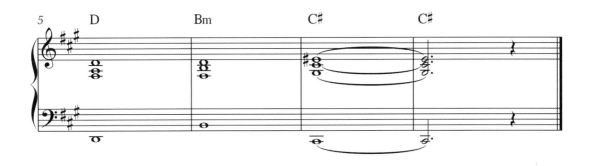

吉他声部：

吉他声部是新的声部，制作时可以使用 Kontakt 中的 Session Guitarist 吉他系列音源来制作。这套音源有 Loop 功能，弹奏一个音就可以自动生成一段 Loop，听起来也比较真实。如果用 MIDI 来手动制作也是可以的，音色选择电吉他扫弦类的音色。

吉他的编写思路是以一个固定的节奏律动重复，都出现在每小节的第三拍，演奏方式是扫弦，可以使用 3 个音或 4 个音，建议使用和弦音及扩展的引申音。这里由于使用 Loop 的方式来制作，所以在音符上没有固定的组合，下方乐谱中给出了参考，制作时可以根据情况自行调整。

视频示范 5-12

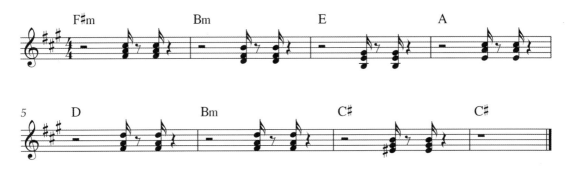

2. 乐曲 2

曲式结构：

小　　　节：8　4

曲　　　式：A—B　　　　　　　歌曲速度：110

歌曲调性：A♭　　　　　　　　歌曲拍号：$\frac{4}{4}$

乐曲试听 5-13
视频示范 5-13

A 段制作

和弦进行：

A^\flat　-　-　-　|　A^\flat　-　-　-　|　A^\flat　-　-　-　|　A^\flat　-　-　-　|

A^\flat　-　-　-　|　A^\flat　-　-　-　|　A^\flat　-　-　-　|　A^\flat　-　-　-　|

鼓声部：

A段由8小节构成。本首乐曲的编曲由鼓、贝斯构成，通常先制作鼓声部。乐曲节奏方面也非常好制作，底鼓在第一拍、第三拍上，军鼓在第二拍、第四拍上，第二小节第三拍的反拍有一个类似于军鼓鼓边的击打音色。

视频示范 5-14

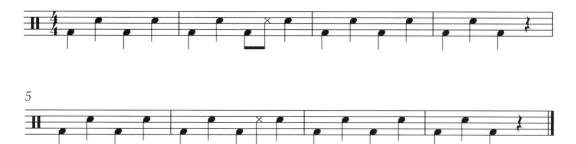

贝斯声部：

贝斯声部在第五小节开始出现。由于 A 段全部使用 A^\flat 和弦，所以贝斯的音符也只使用一个音，整个律动是以两小节为单位重复。这里使用了 Trilian 音源中的音色，大家在制作中选用类似的合成贝斯音色就可以。在制作中一定要注意音符的长短，尽量把律动体现出来，很多音符记谱的时值会和实际制作中的有所区别。

视频示范 5-15

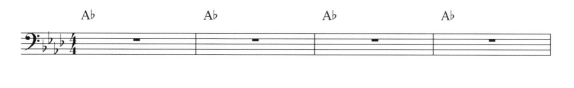

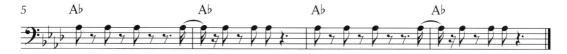

B 段制作

和弦进行：

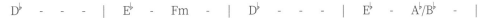

D^\flat - - - | E^\flat - Fm - | D^\flat - - - | E^\flat - A^\flat/B^\flat - - |

鼓声部：

B 段有 4 小节，鼓声部的律动和 A 段是一样的，所以不用新键轨道，直接复制之前制作好的进行细微修改即可。不过这里要加入踩镲声部，以八分音符重复。

视频示范 5-16

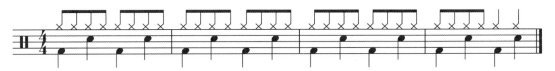

合成贝斯声部：

原曲的贝斯声部的制作比较特别一点，需要新建三轨音色来制作，而且音符还有细微的差别，这里我们只挑其中最重要的一轨来制作。音色使用 Serum 合成器中的合成贝斯音色，也可以使用自带的类似合成音色替代。

视频示范 5-17

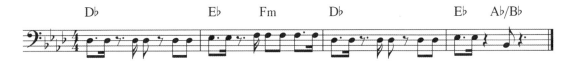

合成铺底声部：

合成铺底声部是一轨新的声部，这里音色使用的是 Serum 合成器，也可以自行选择类似较柔和的音色。大多数合成铺底声部都是使用长音编写的，在音符使用上也可以扩展，比如第一个 D^\flat 和弦，可以直接增加音符扩展成七和弦或九和弦。

视频示范 5-18

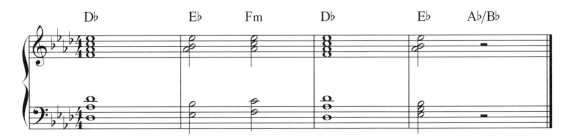

合成键盘声部：

合成键盘声部选择合成器中 Pluck 类或 Key 类中的音色。

视频示范 5-19

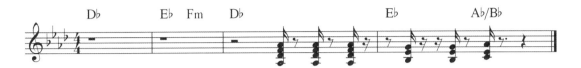

3. 乐曲 3

曲式结构：

小　　节：8　8

曲　　式：A—B　　　　　歌曲速度：127

歌曲调性：Em　　　　　歌曲拍号：$\frac{4}{4}$

乐曲试听 5-20
视频示范 5-20

A 段制作

和弦进行：

Em　-　C　-　|　G　-　D　-　|　Em　-　C　-　|　G　-　Bm⁷　D⁶　|

Em　-　C　-　|　G　-　D　-　|　Em　-　C　-　|　G　-　Bm　-　|

鼓声部：

　　本首乐曲的前奏有 8 小节，鼓声部使用了底鼓与响指。这里的响指代替了军鼓，所以下面记谱中的军鼓实际上是响指，都在第二拍、第四拍上。底鼓在第五小节到第八小节有个渐强，先使用四分音符，再使用八分音符，最后到三十二分音符，整体听感有一个情绪及律动上的渐强。这种编写方式在舞曲、电子音乐中比较常见。

视频示范 5-21

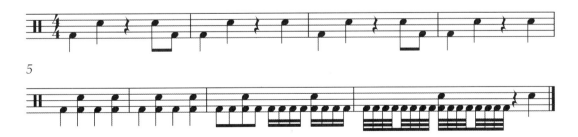

钢琴声部：

　　整首乐曲的律动都由钢琴声部来引导。钢琴声部使用柱式和弦编写，音域跨度比较大，因为要兼顾低音与高音。钢琴声部的高音也是该乐曲的旋律，在制作时要突出出来。钢琴声部也可以分两轨来制作，第一轨使用低音区的三个音符，第二轨使用高音区的三个音符。

视频示范 5-22

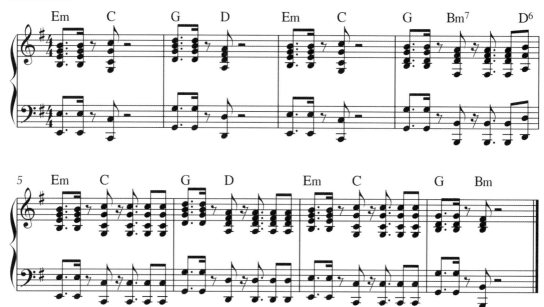

合成拨奏声部 1：

　　拨奏声部使用了两轨来制作，这两轨的节奏与钢琴声部是一样的，只是音符的纵向排列和音区不一样。拨奏声部的音色选择 Pluck 类或 Key 类的合成音色。

视频示范 5-23

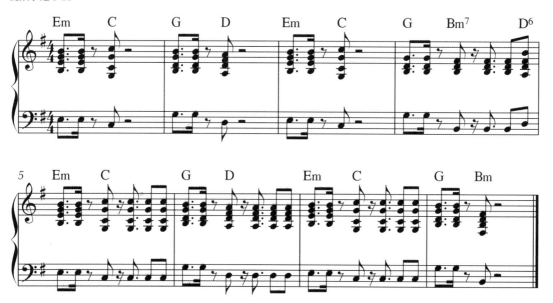

合成拨奏声部 2：

视频示范 5-24

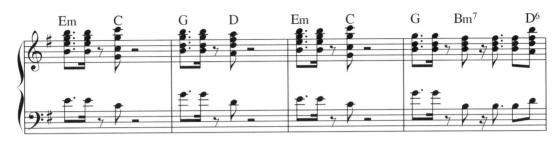

合成贝斯声部：

　　贝斯声部使用合成贝斯音色。

视频示范 5-25

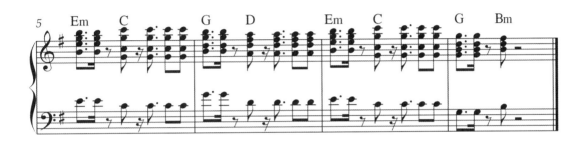

萨克斯声部：

　　萨克斯声部编写的是主旋律，音色选择原声萨克斯。注意这里有很多装饰音。

视频示范 5-26

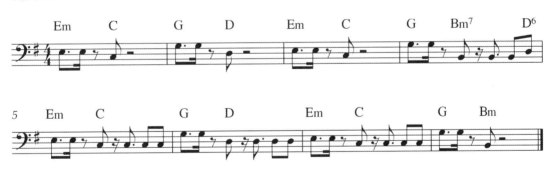

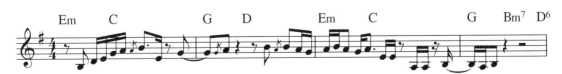

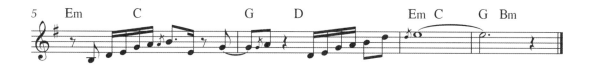

B 段制作

和弦进行：

Em - C - | G - D - | Em - C - | G - Bm7 D$^6$ |
Em - C - | G - D - | Em - C - | G - Bm - |

鼓声部：

鼓声部使用了底鼓、踩镲与响指，这里的响指代替了军鼓，所以下面记谱中，军鼓实际上是响指，都在第二拍、第四拍上。底鼓在每一拍的正拍上，踩镲以十六分音符重复。这里要注意踩镲的律动，是以一小节十六分音符为单位，前两个十六分音符与最后的十六分音符为弱拍，第三个十六分音符为强拍。

视频示范 5-27

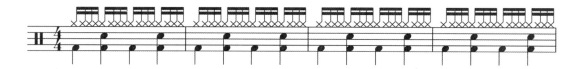

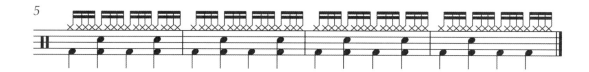

钢琴声部：

钢琴声部整体律动也延续了 A 段的编写方式，这种律动也贯穿了整曲。

视频示范 5-28

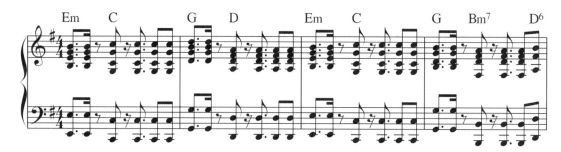

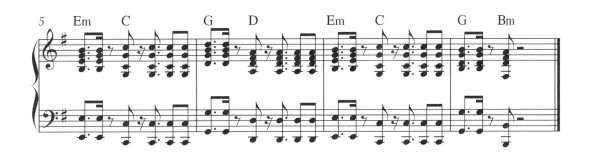

合成拨奏声部 1：

视频示范 5-29

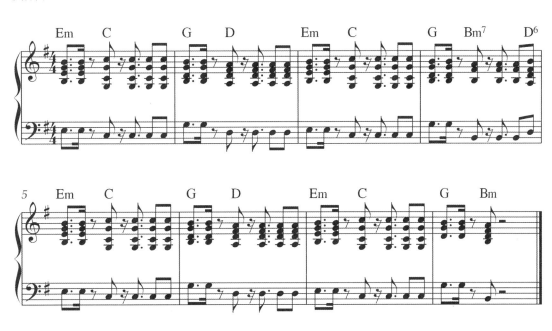

合成拨奏声部 2：

视频示范 5-30

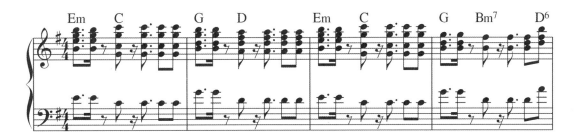

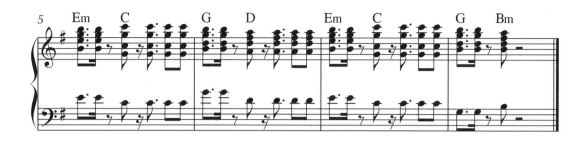

合成贝斯声部：

视频示范 5-31

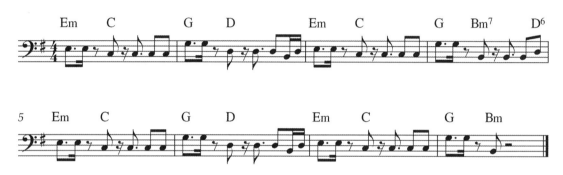

合成铺底声部：

合成铺底声部为新声部，新建轨道，音色选择合成器中的 Pad 类。这一轨声部的主要功能是强化主要律动的强拍，使律动更为明显。

视频示范 5-32

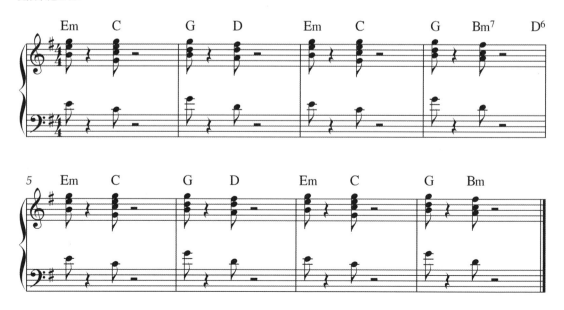

合成铜管声部：

　　合成铜管声部也为新声部，新建轨道，音色选择合成器名称中带有 Brass 的音色。该声部的音符主要在低音区，目的是增加强拍的厚度。

视频示范 5-33

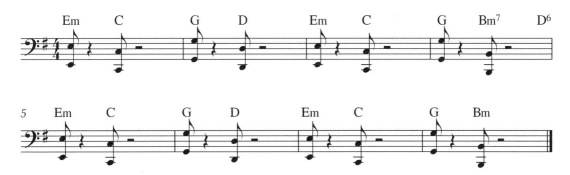

情感

emotion

情感，
是生活的调味剂，
让我们品尝各种滋味。

不管是甜蜜的爱情，
还是艰难的挑战，
都是我们成长的经历。

掸掸尘土，
大步流星，
走向明天。

1. 乐曲 1

曲式结构：

小　　节：8　8　4

曲　　式：A—B—C　　　　　歌曲速度：75

歌曲调性：Dm　　　　　　　歌曲拍号：$\frac{4}{4}$

乐曲试听 6-1
视频示范 6-1

A 段制作

和弦进行：

Dm　-　C　-　| B♭　-　A⁷　-　| Dm　-　C　-　| B♭　-　A⁷　-　|

Dm　-　C　-　| B♭　-　A⁷　-　| Dm　-　C　-　| B♭　-　A⁷　-　|

吉他声部：

　　本首乐曲一共有三段，这里只示范 A 段与 B 段。主要的伴奏乐器是吉他，音色最好选择比较柔和优美的尼龙吉他音色。吉他声部这里使用大谱表来记谱。

　　整首乐曲是小调，整体和弦与动机都是以两小节为单位来重复，所以在制作时就可以两小节为单位然后复制。

视频示范 6-2

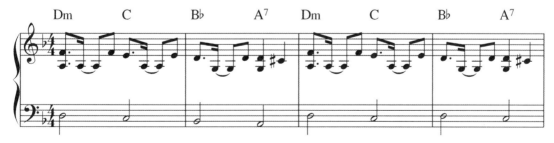

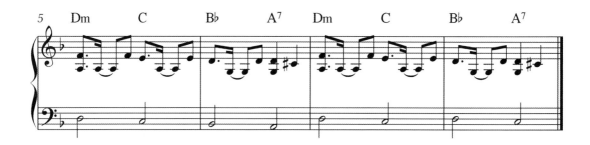

合成铺底声部：

视频示范 6-3

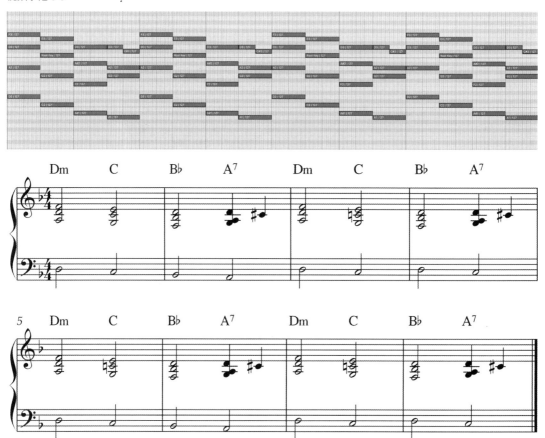

B 段制作

和弦进行：

Dm － C － | B♭ － A⁷ － | Dm － C － | B♭ － A⁷ － |

Dm － C － | B♭ － A⁷ － | Dm － C － | B♭ － A⁷ － |

吉他声部：

B 段的吉他声部的音符与 A 段一样，复制过来即可。

视频示范 6-4

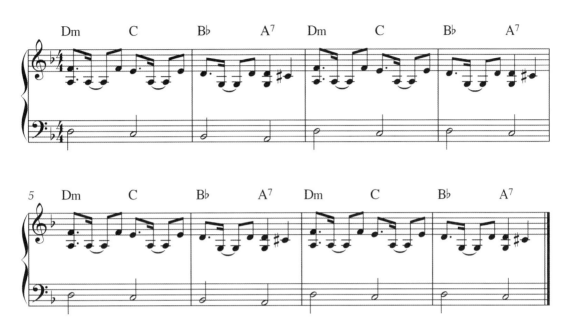

合成铺底声部：

视频示范 6-5

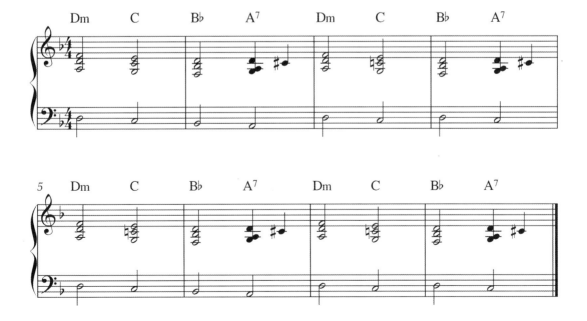

合成贝斯声部：

合成贝斯声部的编写也是以两小节为单位重复。

视频示范 6-6

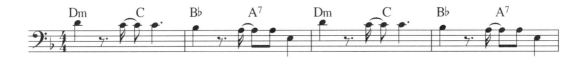

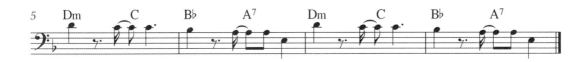

鼓声部：

鼓声部前四小节为底鼓与军鼓，后四小节开始加入踩镲。踩擦的音符比较密集，有三十二分音符三连音。

视频示范 6-7

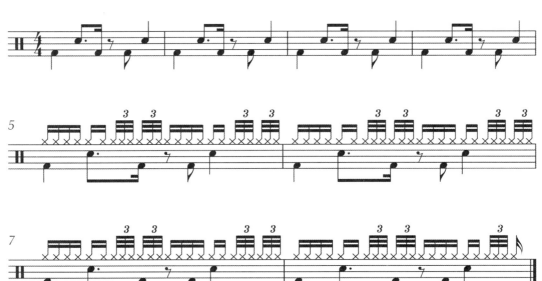

2. 乐曲 2

曲式结构：

小　　节：4　8　4　8

曲　　式：A—B—C—D 歌曲速度：66

歌曲调性：A♭ 歌曲拍号：$\frac{4}{4}$

乐曲试听 6-8
视频示范 6-8

B 段制作

和弦进行：

A♭maj7　-　-　-　| Fm7　-　-　-　| A♭maj7　-　E♭/G　-　| D♭(sus2)　-　-　-　|

A♭　-　E♭　-　| Fm　E♭　D♭(add9)　-　| A♭　-　E♭/G　-　| D♭　-　-　-　|

钢琴声部：

 本首乐曲是一首以钢琴、弦乐为主的抒情曲风的乐曲，由四段体组成，这里只示范其中的 B 段与 D 段。B 段只有钢琴声部，编写方式以柱式和弦为主。

视频示范 6-9

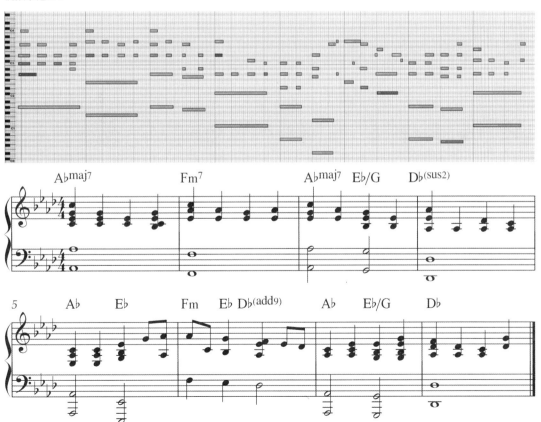

D 段制作

和弦进行：

A♭ - C⁷ - | Fm⁷ - D♭⁽ˢᵘˢ²⁾ - | A♭ - C⁷ - | Fm⁷ - D♭⁽ˢᵘˢ²⁾ - |

A♭ - C⁷ - | Fm⁷ - B♭⁷ - | D♭m⁽ᵃᵈᵈ⁹⁾ - - - | A♭ - - E♭⁷⁽ˢᵘˢ⁴⁾ |

钢琴声部：

视频示范 6-10

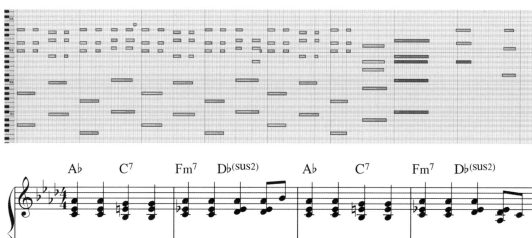

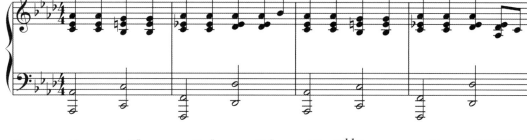

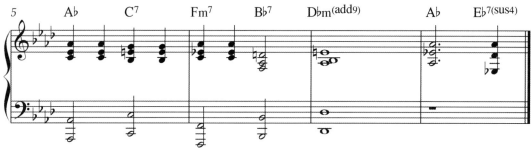

鼓声部：

D 段进入鼓声部，底鼓在第一拍、第三拍上，军鼓在第二拍、第四拍上，踩擦以八分音符重复。这种节奏型是抒情曲风中最基本的节奏型。

视频示范 6-11

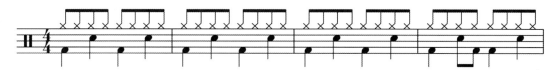

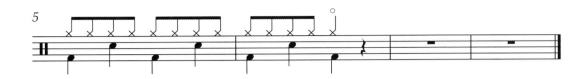

小提琴声部 1：

　　D 段还进入了小提琴声部，我们从高声部开始往低声部制作，这里每个小提琴声部都需要使用 CC1 控制器制作出弦乐的动态。有些弦乐音色的连奏音头比较靠后，所以音符都输入好以后需要整体往前移动一点，这样音头听起来就在正拍上。

视频示范 6-12

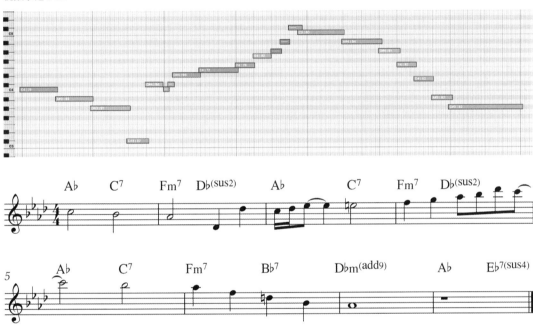

小提琴声部 2：

　　小提琴声部 2 与声部 1 的音符都是一样的，只是声部 2 高了八度。下面乐谱的记谱比实际音高低八度。

视频示范 6-13

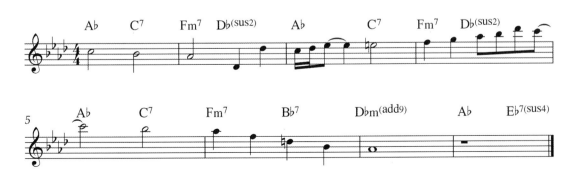

中提琴声部：

视频示范 6-14

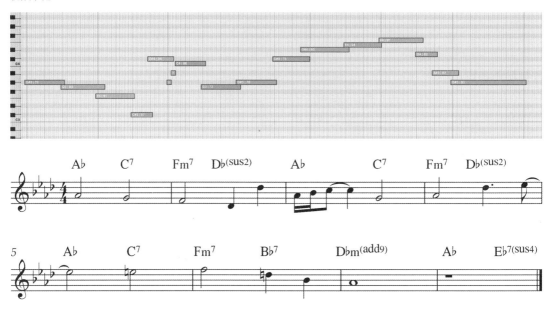

大提琴声部：

视频示范 6-15

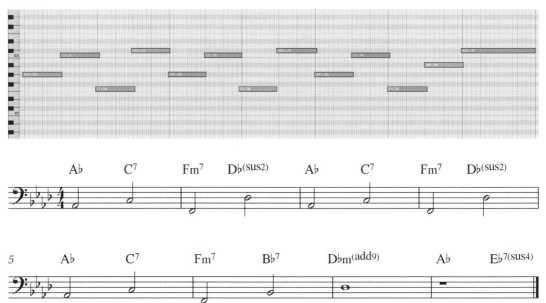

弦乐组声部：

叠加弦乐组音色，这样能让整体旋律更加饱满，音色也更融合。

视频示范 6-16

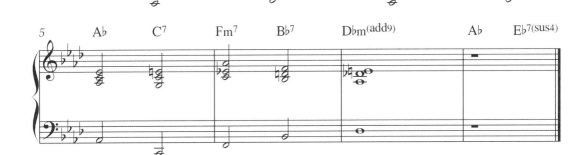

3. 乐曲 3

曲式结构：

小　节：5　8　8

曲　式：A—B—C　　　　　歌曲速度：65

歌曲调性：D　　　　　　　歌曲拍号：$\frac{4}{4}$

乐曲试听 6-17
视频示范 6-17

B 段制作

和弦进行：

D - D/C - | G$^{(add9)}$/B - Gm/B♭ - | D - Bm7 - | Em9 - G/A - |

D - D/C - | G$^{(add9)}$/B - Gm/B♭ - | D/A - A/B - | G G/A D - |

钢琴声部：

本首乐曲是一首以钢琴、弦乐为主的抒情曲风的乐曲，由三段体组成，这里只示范其中的 B 段与 C 段。钢琴声部的编写方式是以柱式和弦为主。制作好钢琴声部以后，可以自行创作一条旋律。抒情曲风的和弦通常比较复杂一点，这里基本也是两小节变换一个和弦。

视频示范 6-18

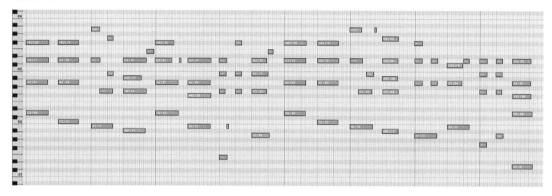

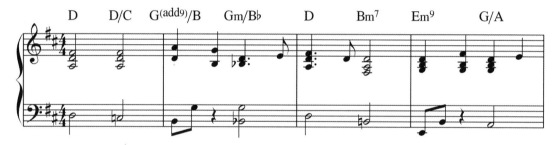

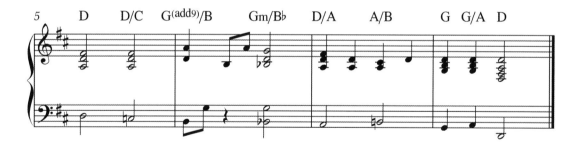

C 段制作

和弦进行：

Bm^7 - A - | G - F#m - | Em^7 - G/A A^7 | D - - D/C# |

Bm^7 - A - | G - F#m - | Em^7 - - - | Em^7/A - - - |

钢琴声部：

视频示范 6-19

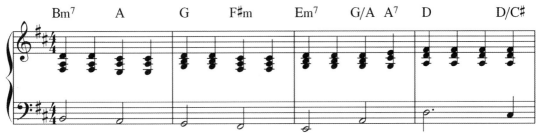

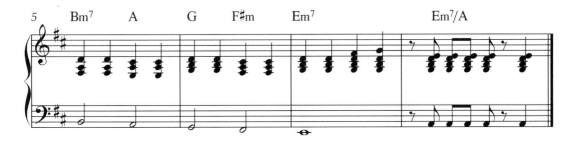

节日

festival

无论是中国传统的春节、中秋
节或元宵节，
还是富有民族特色的傣族泼水
节、壮族"三月三"，
抑或是异域的万圣节、狂欢
节，都有独特的风情和习俗。

穿梭在不同的地域和文化中，
感受不同思想的碰撞，
体会发现和感动。

1. 乐曲1

曲式结构：

小　　节：8　8

曲　　式：A—B　　　　　　　歌曲速度：124

歌曲调性：C　　　　　　　　歌曲拍号：$\frac{4}{4}$

乐曲试听 7-1
视频示范 7-1

A 段制作

和弦进行：

```
Dm  - - -  |  C  - - -  |  Am  - - -  |  G  - - -  |
Dm  - - -  |  Em - - -  |  F  - - -  |  G  - - -  |
```

拍手声部：

　　本首乐曲为两段体，两段的风格有一定区别，A 段为 8 小节。由于本首乐曲速度较快，所以绝大部分音色使用的都是合成音色，本首乐曲使用的第三方合成音源有 Serum、Omnisphere、ANA2 等，这些都是常用的合成器。

　　拍手声部音色可以选择打击乐中 Clap 音色。该声部的前四小节是四分音符，中间两小节是八分音符，最后两小节是十六分音符，在情绪上有提升的效果。

视频示范 7-2

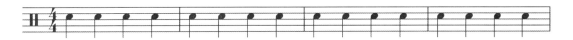

5

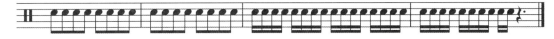

鼓声部：

　　鼓声部使用了底鼓，使用了不同音色来叠加，并和拍手声相配合。

视频示范 7-3

5

合成贝斯声部：

贝斯声部选择合成贝斯音色，音色选用比较柔和的音色。

视频示范 7-4

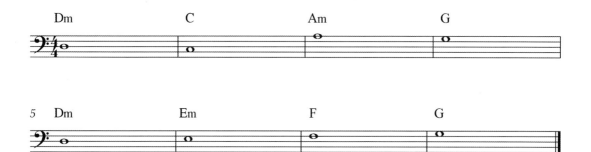

合成拨奏声部 1：

合成拨奏声部的写法是固定两个音符一直重复，听起来像琶音的感觉，音色可以选择 Lead 类或 Pluck 类。该声部有两轨，在音符上有一些区别，制作一轨复制再修改就好。

视频示范 7-5

合成拨奏声部 2：

视频示范 7-6

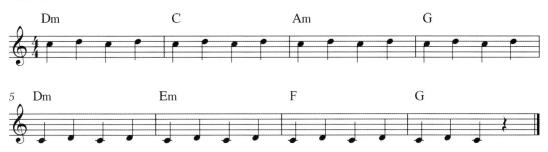

合成铺底声部 1：

合成铺底声部为柱式和弦的编配方式，在音符上有些扩展，比如第一个和弦是 Dm，但是实际弹奏的是 Dm^7。该声部使用了两轨来编配，在音符上有比较大的区别，请参考乐谱制作。音色选择 Pad 类音色。

视频示范 7-7

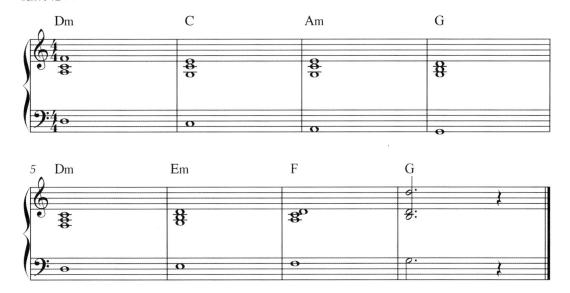

合成铺底声部 2：

视频示范 7-8

B 段制作

和弦进行:

```
F  -  G  C  |  C  -  Em  -  |  F  -  G  C  |  C  -  Dm  -  |
F  -  G  C  |  C  -  Em  -  |  F  -  G  C  |  C  -  Dm  -  |
```

鼓声部:

B 段鼓声部与之前 A 段相比有比较大的变化,主要体现在节奏律动上,还加入了金属沙铃。整个律动就是靠底鼓与金属沙铃,底鼓在每一拍的正拍上,金属沙铃以十六分音符为单位重复。在下面乐谱中,踩镲部分为金属沙铃。

视频示范 7-9

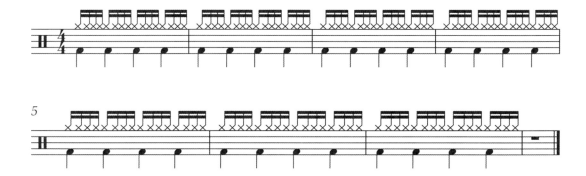

合成贝斯声部:

贝斯声部与 A 段也有比较大的区别,所以需要新建轨道,选择音头较强的合成贝斯音色。在制作时要注意音符的时值,另外还要特别注意和弦转换的地方,比如第一小节、第二小节的衔接处,根音就提前了半拍出现。

视频示范 7-10

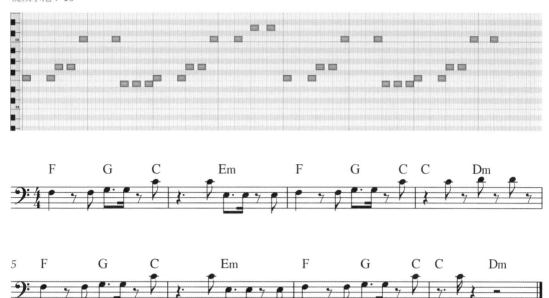

合成拨奏声部 1：

合成拨奏声部使用了三轨来制作，声部 1 和声部 2、3 在律动上有一些区别，音色选择 Pluck 类或 Key 类音色。

视频示范 7-11

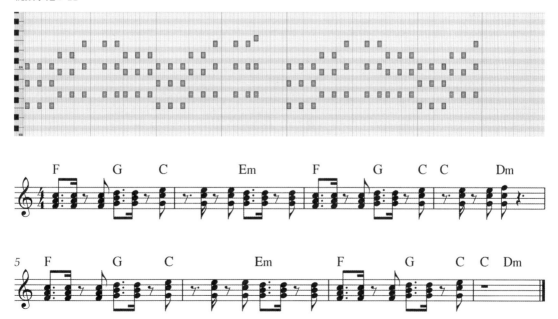

合成拨奏声部 2：

视频示范 7-12

合成拨奏声部 3：

视频示范 7-13

合成铺底声部：

音色选择合成器中的 Pad 类音色。合成铺底声部的编写方式与钢琴的柱式和弦类似。

视频示范 7-14

合成旋律声部 1：

　　合成旋律声部音色选择合成器中的 Lead 类音色。该声部的编写方式是构建一条主旋律。合成旋律声部使用了两轨，这两轨是八度的关系，听起来很立体。

视频示范 7-15

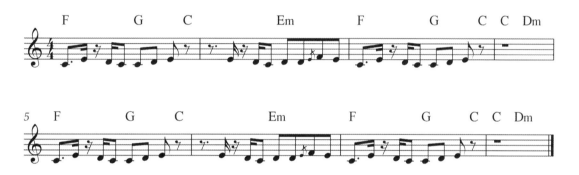

合成旋律声部 2：

视频示范 7-16

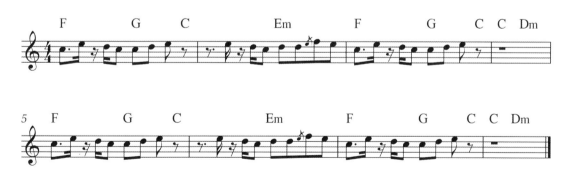

副旋律声部：

　　在两轨合成旋律声部之外，还有一轨副旋律声部与它们相呼应。这三轨有很多共同音。

视频示范 7-17

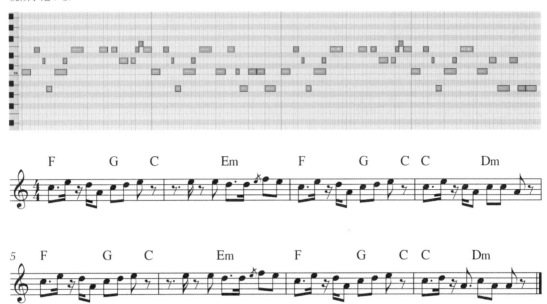

2. 乐曲 2

曲式结构：

小 　节：8　8

曲 　式：A—B　　　　　歌曲速度：95

歌曲调性：B♭m　　　　歌曲拍号：$\frac{4}{4}$

乐曲试听 7-18
视频示范 7-18

A 段制作

和弦进行：

B♭m　-　-　-　| D♭　-　-　-　| E♭m⁷　-　-　-　| G♭　-　-　-　-　|

B♭m　-　-　-　| D♭　-　-　-　| E♭m⁷　-　-　-　| G♭　-　G♭⁽ᵃᵈᵈ⁹⁾/A♭　-　|

鼓声部：

　　A 段使用了鼓、吉他、铺底等声部，这里示范鼓与两轨吉他声部。鼓声部使用了底鼓和军鼓，军鼓一直在第二拍和第四拍出现；底鼓的节奏比较密集。

视频示范 7-19

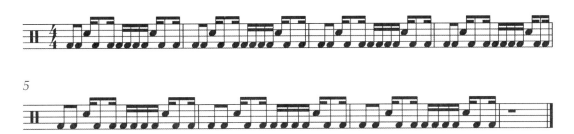

吉他声部 1：

吉他声部 1 主要是模仿吉他扫弦的琶音，由低音到高音要有一些细微的移动，这样才能出来琶音的效果，这里也使用到了 CC64 控制器（延音踏板）。

视频示范 7-20

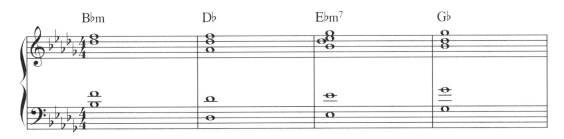

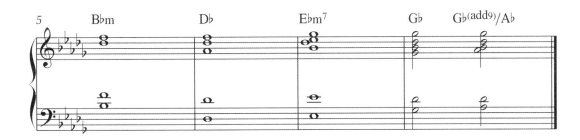

吉他声部 2：

吉他声部 2 整体使用了双音旋律的编写方式。

视频示范 7-21

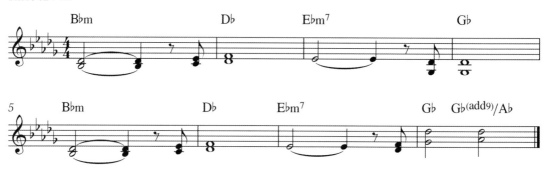

B 段制作

和弦进行：

D♭ - - - | E♭m⁷ - - - | G♭ - - - | G♭m - - - - |

D♭ - - - | E♭m⁷ - - - | G♭ - - - | B♭m - - - - |

合成铺底声部：

合成铺底声部选择 Pad 类音色，编写方式是柱式和弦的形式。

视频示范 7-22

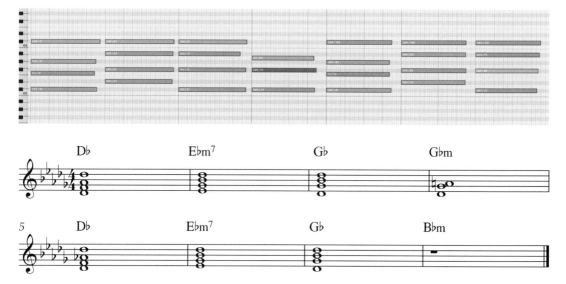

吉他声部：

和 A 段一样，吉他声部主要是模仿吉他扫弦的琶音，但是音色有所区别，所以新建轨道制作。由低

音到高音要有一些细微的移动，才能表现出琶音的效果。吉他声部除了这一轨以外还有闷音与扫弦声部，这里就不一一示范了。

视频示范 7-23

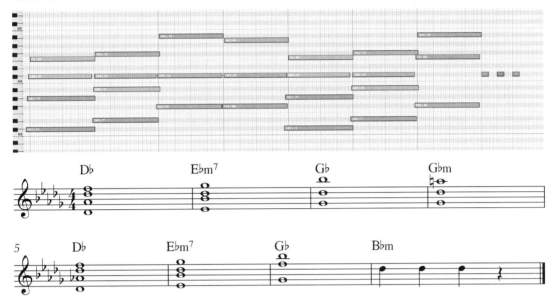

合成拨奏声部：

合成拨奏声部主要负责该段落的高音旋律。

视频示范 7-24

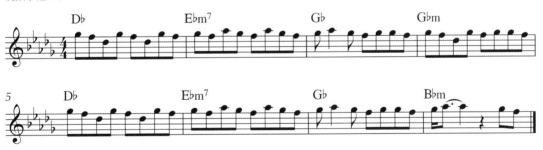

贝斯声部：

视频示范 7-25

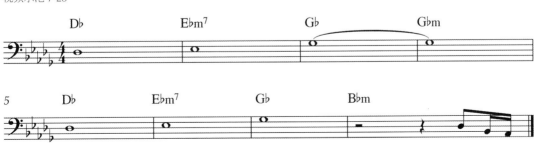

3. 乐曲 3

曲式结构:

小　节: 8　8

曲　式: A—B　　　　　歌曲速度: 103

歌曲调性: G　　　　　歌曲拍号: $\frac{4}{4}$

乐曲试听 7-26
视频示范 7-26

A 段制作

和弦进行:

G　-　D　-　| Em　-　-　-　| G　-　D　-　| Em　-　-　-　|
G　-　D　-　| Em　-　-　-　| G　-　D　-　| Em　-　-　B　|

钢琴声部:

　　本首乐曲是二段体结构,整体配器相对来说比较简单,A 段与 B 段的编曲都围绕着钢琴声部来编配。A 段为 8 小节,音色选择原声钢琴。

视频示范 7-27

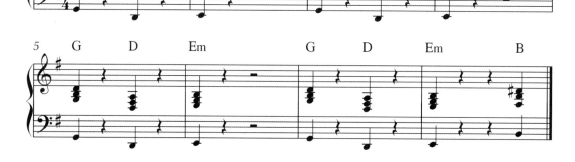

提琴声部:

提琴声部在第四小节出现,该声部是副旋律声部,音色选择提琴中有 Staccato 断奏技巧的音色,也可以使用 Pizzicato 拨奏技巧来制作。

视频示范 7-28

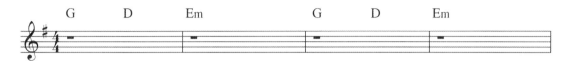

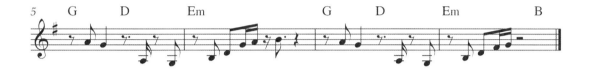

响指声部:

响指声部音色选择 Snap 类音色,响指声部在每小节的第二拍、第四拍出现。

视频示范 7-29

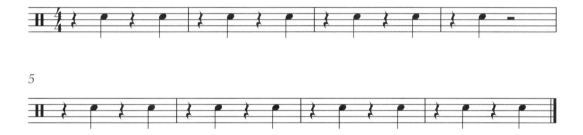

鼓声部:

第五小节进入了鼓声部,由底鼓与军鼓构成,音色选择电鼓音色。

视频示范 7-30

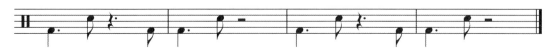

B 段制作

和弦进行：

C - D - | G Bm Em - | C - D - | Em - - B |

C - D - | G Bm Em - | C - D - | B/D - - - |

钢琴声部：

B 段整体的编配与 A 段有比较大的差别，首先钢琴声部的律动与和弦都变了，虽然使用的仍然是三和弦，但变成了柱式和弦长音，音符也更为密集。

视频示范 7-31

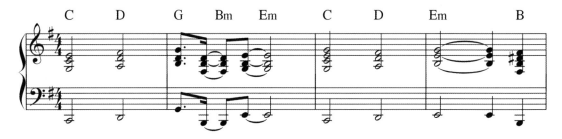

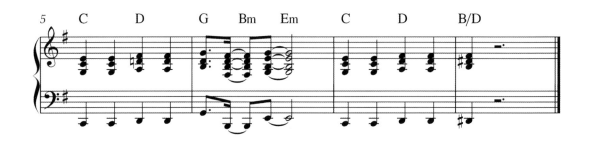

铺底声部：

铺底声部是新声部，音色选择 Pad 类音色，编配和钢琴声部类似，只是使用的音符扩展了，变得更丰富。要注意有些和弦扩展成了七和弦，但是标记的是三和弦，比如 Bm 和弦实际上是弹奏的 Bm7。

视频示范 7-32

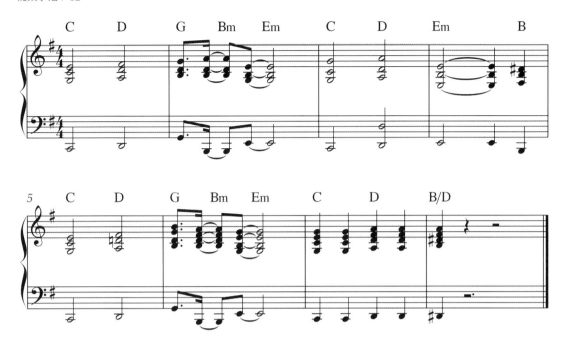

提琴声部:

提琴声部在该段落比较重要,整体音色选择合奏类音色,并选择提琴中有 Staccato 断奏技巧的,也可以使用 Pizzicato 拨奏技巧来制作。这里要注意制作时音符的时值,断奏与拨奏出来的声音都很短促,所以制作时要使用十六分音符。

视频示范 7-33

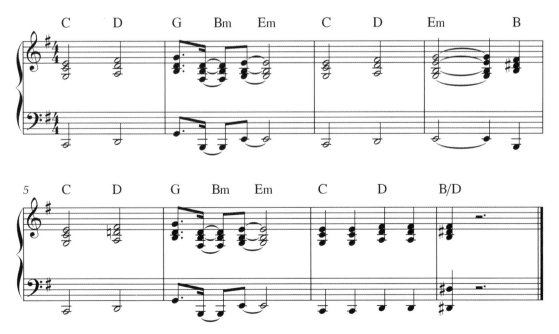

贝斯声部：

 贝斯声部需要新建轨道来制作，需要用到倍大提琴音色，来与之前制作的提琴声部相叠加，使低音更突出一些。

 除了以上声部，还有鼓声部、响指声部、新的军鼓声部和拍手声部，由于记谱复杂，轨道数太多，这里就不一一示范了，请参考原版工程文件。

视频示范 7-34

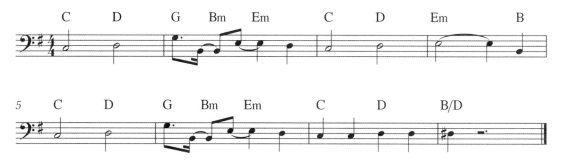

宠物

pets

我家的宝子
是世界上最可爱的，

不管在它身上
加上多少美好的词语
都不过分。

想把它可爱的每一刻
分享给每一个人！

1. 乐曲1

曲式结构：

小　　节：4 8 8

曲　　式：A—B—C　　　　　歌曲速度：108

歌曲调性：D♭　　　　　　　歌曲拍号：$\frac{4}{4}$

乐曲试听 8-1
视频示范 8-1

B 段制作

和弦进行：

E♭m⁹ - - - | A♭⁹ (add13) - - - | D♭maj9 - - - | D♭maj9 - - - |

E♭m⁹ - - - | A♭⁹ (add13) - - - | D♭maj9 - - - | G♭maj7 (♯5)/B♭ - - B♭7 |

钢琴声部：

　　本首乐曲为三段体，A 段与 B 段较为相似，这里就只示范 B 段与 C 段。整首乐曲围绕钢琴来编配，整体律动比较有特点，按照一小节重复，制作时要注意音符的时值。

视频示范 8-2

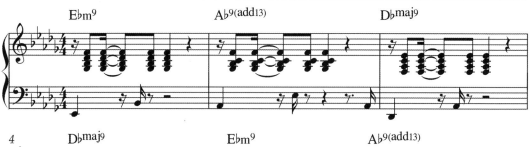

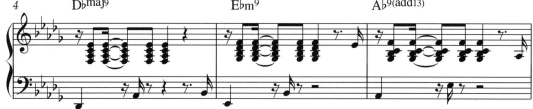

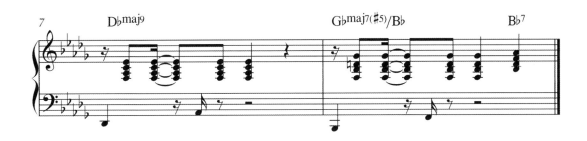

风琴声部：

　　风琴声部同样按照钢琴的律动来编写，但是音符比较简单。

视频示范 8-3

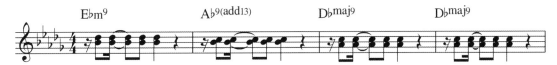

鼓声部：

　　鼓声部非常简单，只使用了军鼓来制作，一直在第二拍、第四拍出现，所有的小节都是一样的。

视频示范 8-4

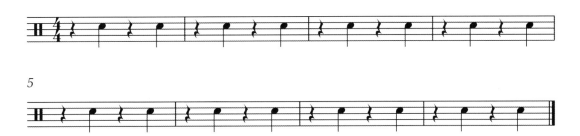

C 段制作

和弦进行：

| $E^{\flat}m^9$ | - | - | - | | $A^{\flat 9\,(add13)}$ | - | - | - | | $D^{\flat maj9}$ | - | - | - | | $D^{\flat maj9}$ | - | - | - | |

| $E^{\flat}m^9$ | - | - | - | | $A^{\flat 9\,(add13)}$ | - | - | - | | $D^{\flat maj9}$ | - | - | - | | $B^{\flat 7}$ | - | - | - | |

钢琴声部：

C 段与 B 段的钢琴声部较为相似，只是个别音符和时值不一样，可以复制过来再修改。

视频示范 8-5

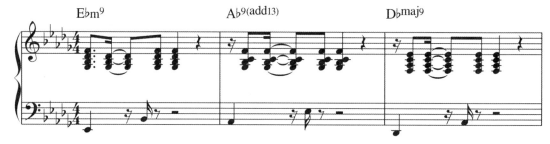

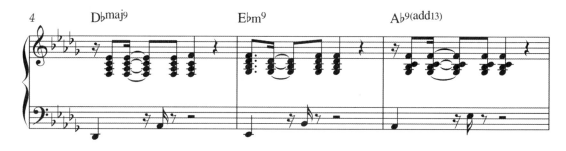

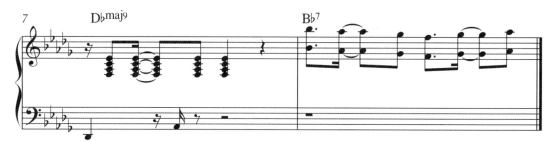

风琴声部：

风琴声部用到的音符与钢琴声部基本相同，但是律动很简单，基本都是长音。

视频示范 8-6

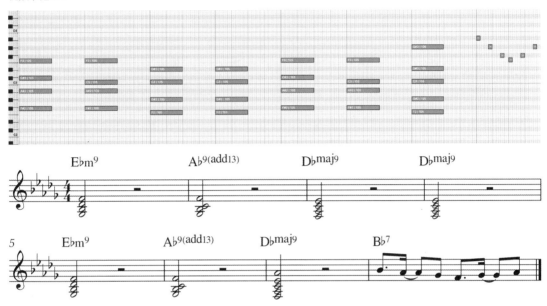

鼓声部：

鼓声部大部分也是以一小节为单位重复。这里使用了底鼓、军鼓。

视频示范 8-7

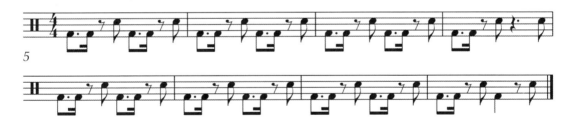

合成贝斯声部：

贝斯声部的律动与音符较为复杂，有很多十六分音符，音色选择合成贝斯音色。

视频示范 8-8

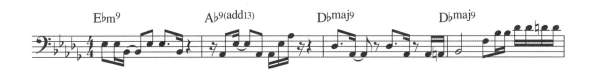

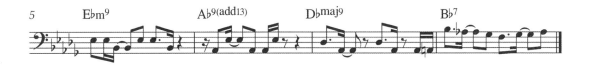

2. 乐曲 2

曲式结构：

小　　节：8　8

曲　　式：A—B　　　　　　　歌曲速度：108

歌曲调性：D♭　　　　　　　歌曲拍号：$\frac{4}{4}$

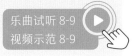

乐曲试听 8-9
视频示范 8-9

A 段制作

和弦进行：

E♭m － － － | Fm － B♭ － | E♭m － － － | Fm － B♭ － |
E♭m － － － | Fm － B♭ － | E♭m － － － | Fm － B♭ － |

本首乐曲为两段体，A 段与 B 段均为 8 小节。A 段主要由贝斯、萨克斯、钢琴、吉他与打击乐等声部组成。

贝斯声部：

视频示范 8-10

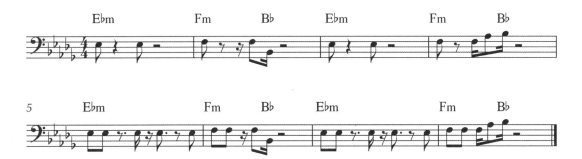

萨克斯声部：

　　萨克斯声部只在第一小节到第四小节出现。

视频示范 8-11

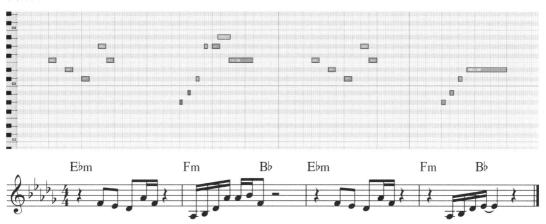

钢琴声部：

　　钢琴声部在后 4 小节出现，音色选择原声钢琴。钢琴声部和萨克斯声部的作用相同，都是演奏的主旋律，所以这里使用高音谱号记谱。

视频示范 8-12

B 段制作

和弦进行：

E♭m⁹　- - - ｜ A♭⁹ ⁽ᵃᵈᵈ¹³⁾　- - - ｜ D♭maj9　- - - ｜ B♭⁷　- - - ｜

E♭m⁹　- - - ｜ A♭⁹ ⁽ᵃᵈᵈ¹³⁾　- - - ｜ D♭maj9　- - - ｜ B♭⁷　- - - ｜

钢琴声部：

　　B 段整体是 Bossa Nova（波萨诺瓦）曲风，特别是钢琴声部的编写，是典型的 Bossa Nova 节奏律动。

视频示范 8-13

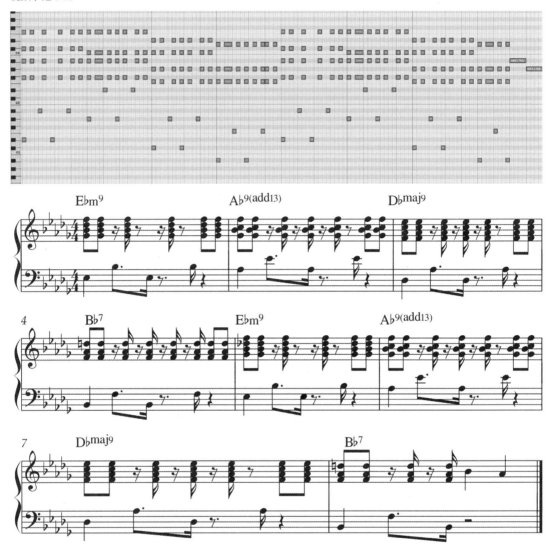

合成铺底声部：

合成铺底声部与钢琴声部的音符是相同的，但整体低一个八度。

视频示范 8-14

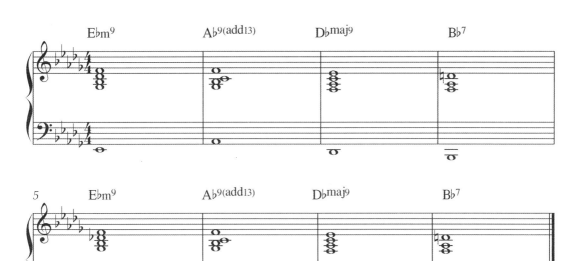

贝斯声部：

贝斯声部很简单，使用的是长音。

视频示范 8-15

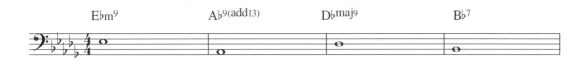

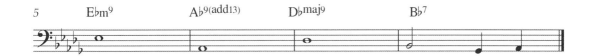

3. 乐曲 3

曲式结构：

小　　节：8　8

曲　　式：A—B　　　　　歌曲速度：120

歌曲调性：G　　　　　　歌曲拍号：$\frac{4}{4}$

乐曲试听 8-16
视频示范 8-16

A 段制作

和弦进行：

```
E - - - | E - - - | C - - - | B - - - |
E - - - | E - - - | C - - - | B - - - |
```

鼓声部：

本首乐曲为两段体，A 段与 B 段均为 8 小节。鼓声部由底鼓、军鼓、踩镲组成，还有一些 Loop 轨。节奏律动是以一小节为单位重复的。

视频示范 8-17

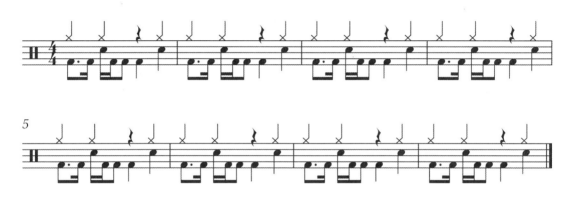

贝斯声部 1：

贝斯声部有两轨，第一轨与旋律声部的音符一样，只是音域较低，与旋律声部叠加起来听着更宽广饱满。

视频示范 8-18

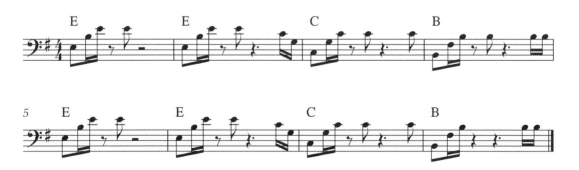

贝斯声部 2：

贝斯声部第二轨演奏和弦根音，音色选择合成贝斯。

视频示范 8-19

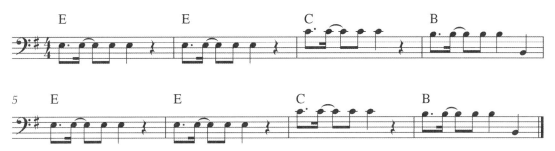

合成拨奏声部：

　　合成拨奏声部演奏了旋律，与贝斯声部 1 类似，只是要高八度演奏。

视频示范 8-20

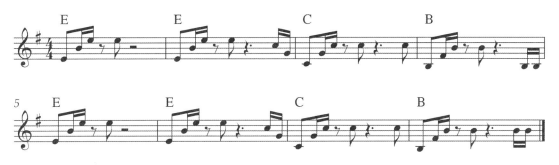

合成键盘声部：

　　合成键盘声部可以选择 Pluck 类或 Key 类音色。

视频示范 8-21

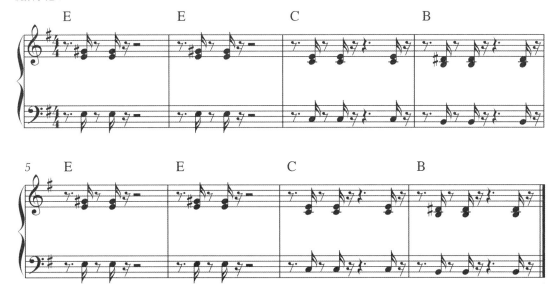

B 段制作

和弦进行：

```
C - B - | Em - - - | C - B - | Em - - - |
C - B - | Em - - - | C - B - | C - B - |
```

鼓声部：

视频示范 8-22

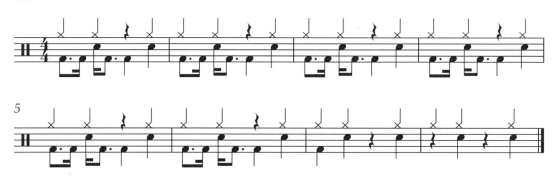

贝斯声部 1：

贝斯声部 1 的编写方式与 A 段类似。

视频示范 8-23

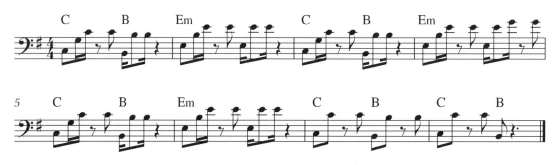

贝斯声部 2：

贝斯声部 2 演奏和弦根音，音色选择合成贝斯。要注意演奏音域与记谱的音域，有些时候贝斯实际演奏会高八度。

视频示范 8-24

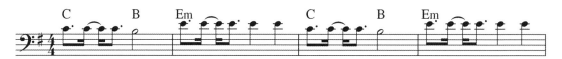

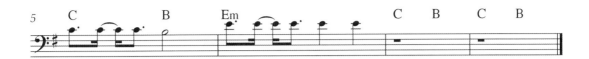

合成拨奏声部：

视频示范 8-25

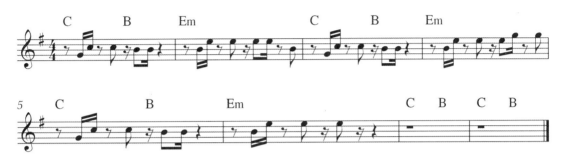

合成键盘声部：

合成键盘声部可以选择 Pluck 类或 Key 类音色。

视频示范 8-26

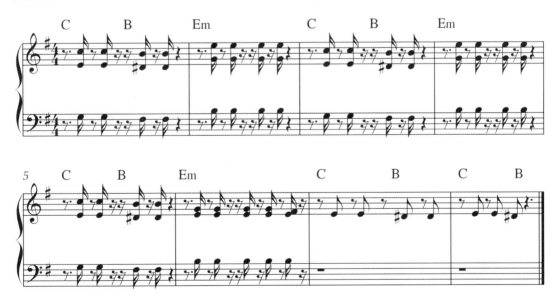

户外

outdoor

从繁忙与喧嚣中脱身，
在大自然中让心灵松弛片刻。

走出家门，
或徒步，或跑步，或骑行，
徜徉在山林湖海之间，
感受大自然的魅力，
在璀璨的星空下，
聆听宇宙的歌声。

出发吧！
去寻找那些美丽的风景
和感动的瞬间。

1. 乐曲1

曲式结构:

小　　节: 8　8

曲　　式: A—B　　　　　　　　歌曲速度: 126

歌曲调性: Am　　　　　　　　歌曲拍号: $\frac{4}{4}$

乐曲试听 9-1
视频示范 9-1

A 段制作

和弦进行:

Dm　-　-　-　| C　-　-　-　| Am　-　-　-　| Am　-　G　-　|

Dm　-　E　-　| Am　-　Gm　-　| Dm　-　E　-　| Am　-　-　-　|

鼓声部:

　　本首乐曲为两段体,A 段与 B 段均为 8 小节。A 段主要由鼓、合成贝斯、合成拨奏声部组成。鼓声部由底鼓、响指、踩镲组成,响指代替了军鼓的位置,在第二拍、第四拍出现。

视频示范 9-2

合成贝斯声部:

视频示范 9-3

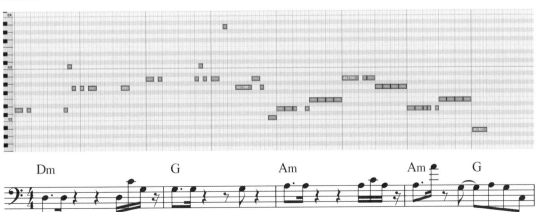

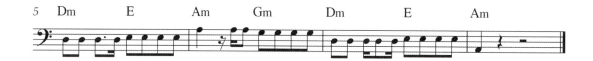

合成拨奏声部：

　　合成拨奏声部有两轨，这两轨音符有些差别，这里只示范其中一轨。

视频示范 9-4

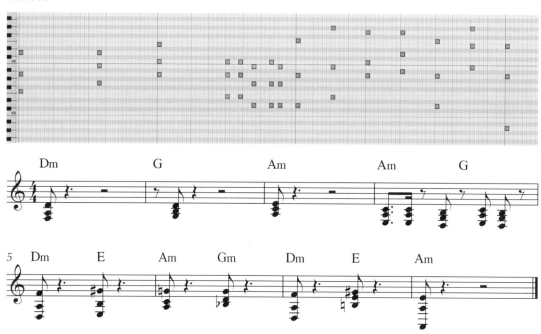

B 段制作

和弦进行：

　　Dm⁷ - - - | F/G - G♯° - | G/A - - - | Am - - - |
　　Dm⁷ - - - | F/G - G♯° - | G/A - - - | Am - - - |

$$Dm^7 \quad - \quad - \quad - \quad | \quad F/G \quad - \quad G^{\sharp\circ} \quad - \quad | \quad G/A \quad - \quad - \quad - \quad | \quad Am \quad - \quad - \quad - \quad |$$

鼓声部：

　　B 段加入了军鼓，踩镲是以十六分音符重复。

视频示范 9-5

合成贝斯声部：

视频示范 9-6

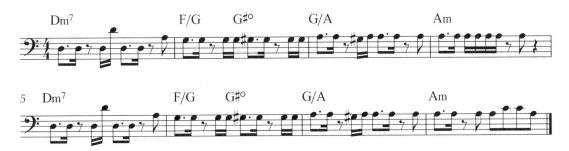

合成键盘声部：

合成键盘声部叠加了很多轨，这里只示范其中一轨。

视频示范 9-7

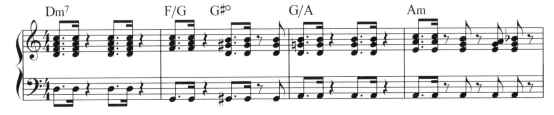

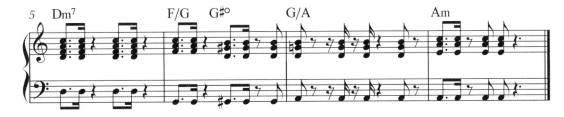

2. 乐曲 2

曲式结构:

小　　节: 8　8

曲　　式: A—B　　　　　　歌曲速度: 85

歌曲调性: F♯　　　　　　歌曲拍号: $\frac{4}{4}$

乐曲试听 9-8
视频示范 9-8

A 段制作

和弦进行:

$F\sharp^{(add9)}$ - $A\sharp m^{7\,(add13)}$ - | $B^{(add9)}$ - $C\sharp^{(sus4)}$ - | $D\sharp m^{11}$ - $A\sharp m^{7\,(add13)}$ - | $B^{(add9)}$ - $C\sharp^{(sus4)}$ - |

$F\sharp^{(add9)}$ - $A\sharp m^{7\,(add13)}$ - | $B^{(add9)}$ - $C\sharp^{(sus4)}$ - | $D\sharp m^{11}$ - $A\sharp m^{7\,(add13)}$ - | $B^{(add9)}$ - $C\sharp^{(sus4)}$ - |

钢琴声部:

　　本首乐曲为两段体, A 段与 B 段均为 8 小节。编曲围绕钢琴声部来编配, 在钢琴编配技巧上运用了持续音的技巧, 就是使用各个小节不同段落和弦的共同可用音, 比如第一小节与第二小节的第一拍使用的音符。都是一样的, 这种编写方式就会出现各种引申和弦, 听起来也比较现代。在节奏律动方面也有固定的形态, 每小节第一拍、第二拍都使用了固定的节奏律动, 而第三拍、第四拍就可以使用不同的音符。

视频示范 9-9

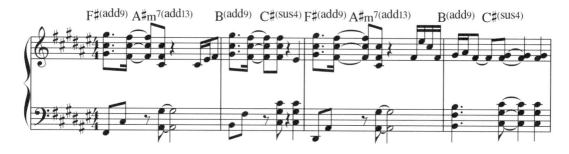

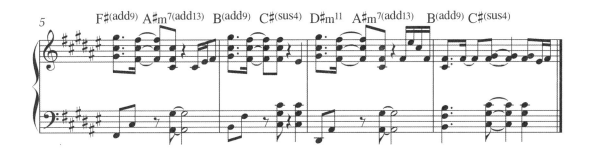

贝斯声部：

　　贝斯声部选择原声贝斯音色，原曲使用的是 Trilian 贝斯音源制作，注意原曲在制作中有个别音符使用了滑音技巧，这个技巧不用制作也是可以的。

视频示范 9-10

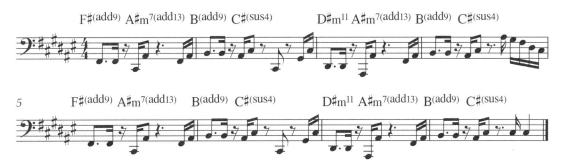

鼓声部：

　　鼓声部的底鼓比较密集，军鼓一直都出现在第二拍、第四拍上，踩镲是以十六分音符的节奏重复的。

视频示范 9-11

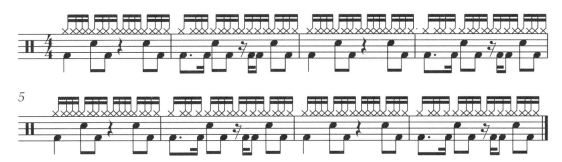

合成拨奏声部：

　　合成拨奏声部使用了 Serum 合成器制作，这里可以选择类似的音色。该声部的编写方式很简单，只使用了两个音及固定的节奏律动贯穿整个段落，听起来也有点像吉他的分解和弦，写法很相似。

视频示范 9-12

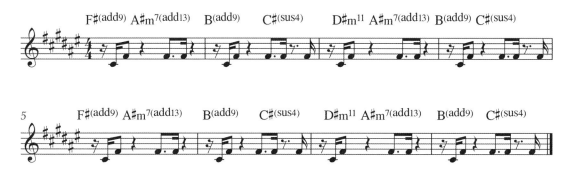

合成铺底声部 1:

合成铺底声部为柱式和弦的编配方式，使用了两轨制作，原曲使用的是 Omnisphere 和 Serum 合成器，请参考视频示范并选择类似音色。

视频示范 9-13

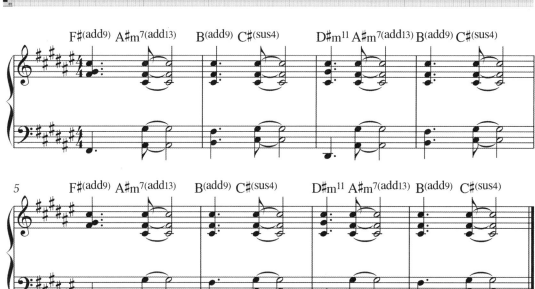

合成铺底声部 2：

视频示范 9-14

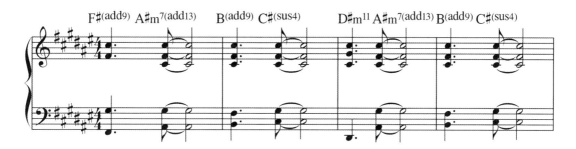

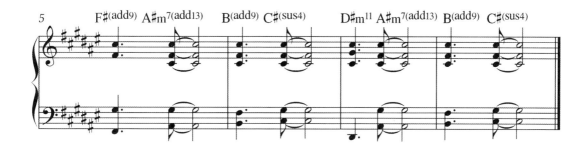

B 段制作

和弦进行：

B (add9) - - - | B (add9) - - C#m11 | D#m11 - - - | D#m11 - - - |
B (add9) - - - | G#m7 - - - | C#11 - - - | C#11 - D11 - |

钢琴声部：

　　B 段钢琴声部及整体的编配与 A 段有比较大的区别，和弦的使用与律动都不一样，在最后一小节使用了 D11 和弦移调到 G 大调。

视频示范 9-15

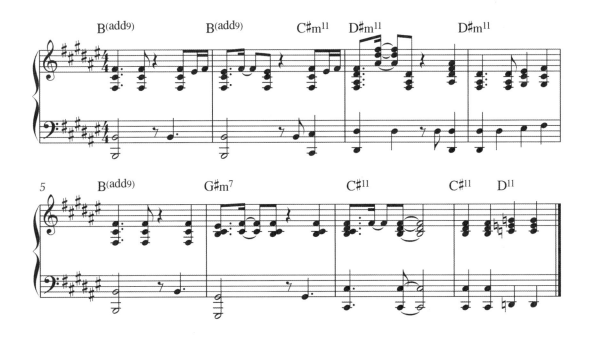

鼓声部：

鼓声部踩镲有非常多的十六分音符三连音，制作时需要注意。

视频示范 9-16

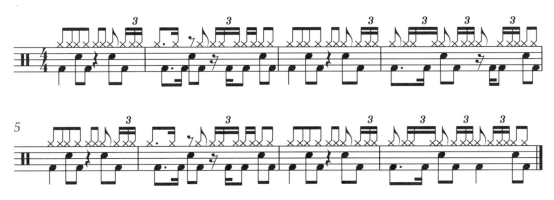

贝斯声部：

视频示范 9-17

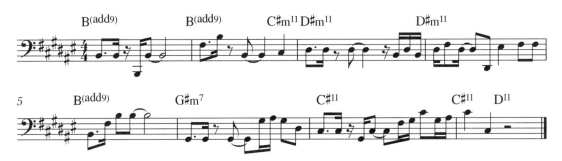

合成铺底声部：

　　合成铺底声部为柱式和弦的编配方式，使用了四轨制作，这里制作一轨即可，原曲使用的是 Omnisphere 和 Serum 合成器，请参考视频示范并选择类似音色。

视频示范 9-18

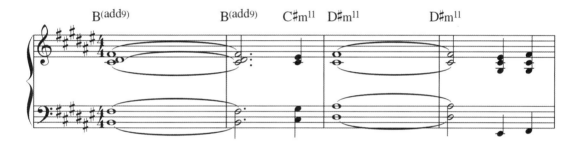

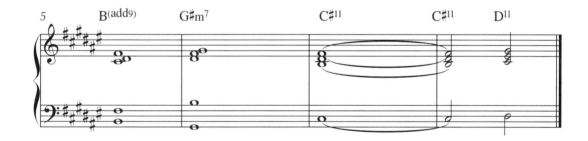

3. 乐曲 3

曲式结构：

小　　节：8　8

曲　　式：A—B　　　　　　　　歌曲速度：127

歌曲调性：Em　　　　　　　　歌曲拍号：$\frac{4}{4}$

乐曲试听 9-19
视频示范 9-19

A 段制作

和弦进行:

Em - C - | G - D - | Em - C - | G - Bm - |
Em - C - | G - D - | Em - C - | G - Bm - |

鼓声部:

本首乐曲为两段体, A 段与 B 段均为 8 小节。鼓声部只使用了底鼓, 在每一拍的正拍上。

视频示范 9-20

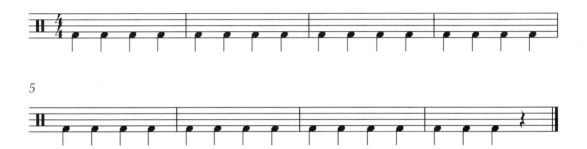

钢琴声部 1:

整首曲子的律动都是由钢琴声部来编写, 使用了柱式和弦的弹法。钢琴声部音域跨度比较大, 因为要兼顾到低音与高音。钢琴声部的高音也是该曲主要的副旋律, 所以在制作时要突出出来。该钢琴声部也可以分两轨来制作, 第一轨使用低音区的音符, 第二轨使用高音区的音符, 当然也可以在一轨中制作。

视频示范 9-21

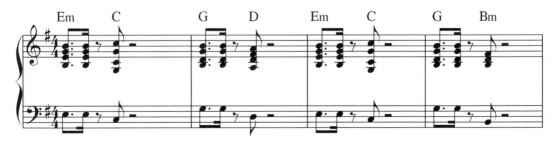

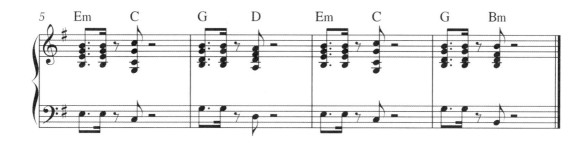

钢琴声部 2:

　　这里新建了一轨,钢琴声部 2 也使用了柱式和弦的编配方式,但是这里使用的是长音,功能类似于铺底声部。

视频示范 9-22

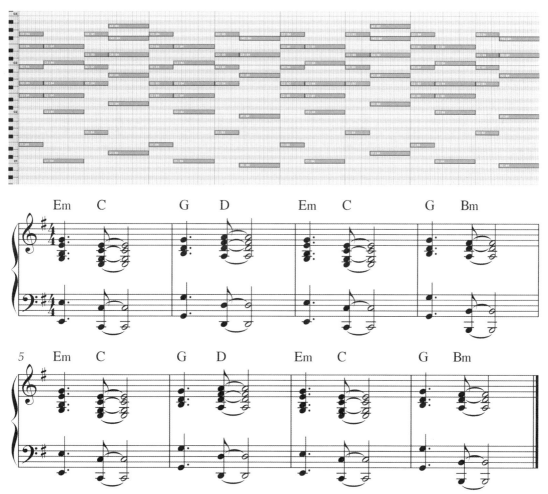

拨奏声部 1:

　　拨奏声部使用了两轨来制作,这两轨的节奏与钢琴声部是一样的。只是音符的纵向排列和音区不一样。拨奏声部的音色都选择 Pluck 类或 Key 类的合成音色。

视频示范 9-23

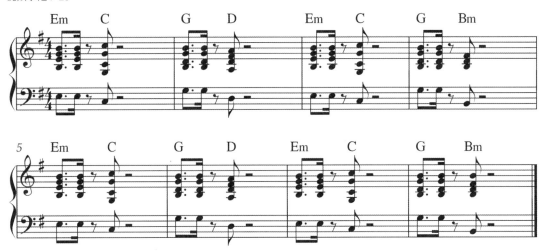

拨奏声部 2:

视频示范 9-24

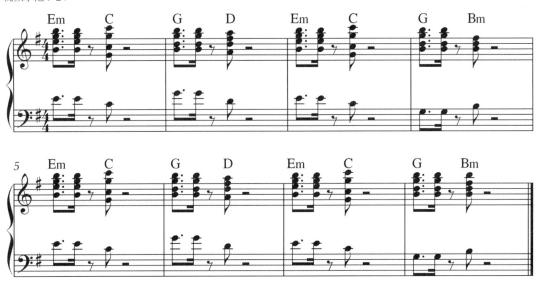

合成铺底声部:

视频示范 9-25

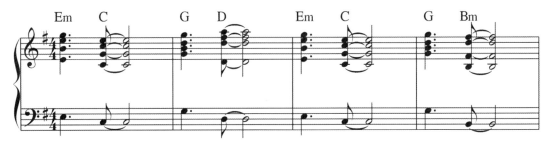

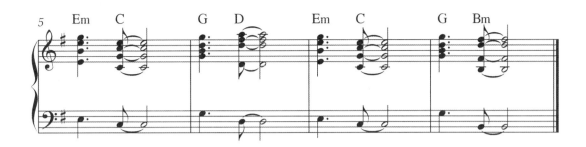

贝斯声部：

视频示范 9-26

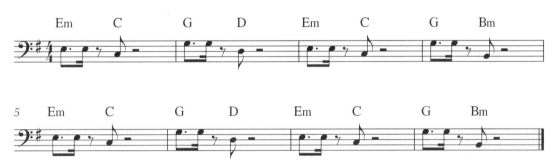

B 段制作

和弦进行：

 Em - D - | C - - - | G - - - | D - - - |
 Em - D - | C - - - | G - - - | D - - - |

鼓声部：

 B 段鼓声部使用了底鼓与响指，下方乐谱中的军鼓实际上是响指。底鼓在每一拍的正拍上，响指从第五小节开始进入，并与底鼓有个节奏上的渐强，先是八分音符，然后是十六分音符，最后变为三十二分音符，整体听感有一个情绪和律动上的渐强，逐渐进入最高潮的副歌。

视频示范 9-27

合成铺底声部：

　　B 段没有了钢琴声部，这里使用铺底声部来弹奏和弦部分，整个段落的和弦与之前有比较大的区别，音色选择 Pad 类合成音色，编写方式使用的是柱式和弦长音。

视频示范 9-28

合成拨奏声部：

　　拨奏声部与铺底声部类似，只是少了些音符，拨奏声部的音色选择 Pluck 类或 Key 类的合成音色。

视频示范 9-29

钟琴声部：

钟琴声部这里使用了快速琶音的编写方式，基本上是以小节为单位重复的（有个别小节的音符不一样），音色选择 Bell 类音色。

视频示范 9-30

合成贝斯声部：

贝斯声部使用合成贝斯音色。

视频示范 9-31

副旋律声部：

副旋律声部使用了两轨来叠加，音色分别选用了合成萨克斯音色与合成主旋律音色。两轨的音符都是一样的，这里只示范其中一轨。

视频示范 9-32

跳舞

dance

无论是民族舞的韵律与神韵，
还是爵士舞的活力与激情，
或是拉丁舞的火辣与优雅，
抑或是宅舞的萌动与创意，
每种舞蹈都有
属于自己的风采。

在节奏中释放热情，
在旋律里绽放身姿。

舞动吧，
我的灵魂！

1. 乐曲1

曲式结构：

小　　节：8　8　8

曲　　式：A—B—C　　　　　　歌曲速度：120

歌曲调性：F#m　　　　　　　　歌曲拍号：$\frac{4}{4}$

乐曲试听 10-1
视频示范 10-1

A 段制作

和弦进行：

F#m　- - - | Bm　- - - | E　- - - | A　- - - |

D　- - - | Bm　- - - | C#　- - - | C#　- - - |

鼓声部：

本首乐曲为三段体，每段都是 8 小节，B 段与 C 段比较相似，这里就不示范 C 段了。A 段与 B 段的编曲风格有比较大的区别，A 段的鼓声部只使用了踩镲和合成拍手声，都在第五小节到第八小节出现。踩镲以四分音符重复，而拍手声在第五小节、第六小节，以四分音符重复，在第七小节、第八小节是以八分音符重复。

视频示范 10-2

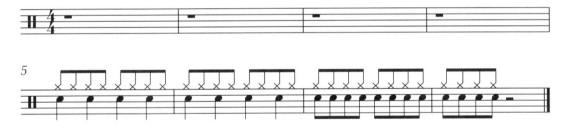

贝斯声部：

贝斯使用全音符长音来编写。

视频示范 10-3

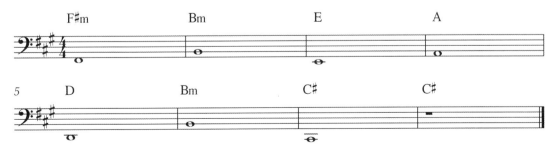

钢琴声部：

音色选择基本的原声钢琴音色。在编写方面也是使用柱式和弦的弹奏方式，左手弹奏根音，右手弹奏和弦音。

视频示范 10-4

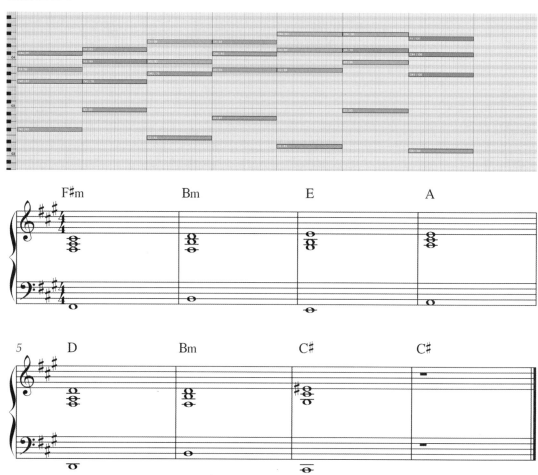

合成铺底声部：

音色选择合成器中的 Pad 类音色，编写方式和钢琴类似。

视频示范 10-5

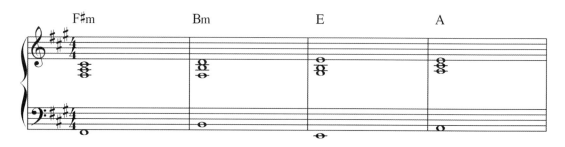

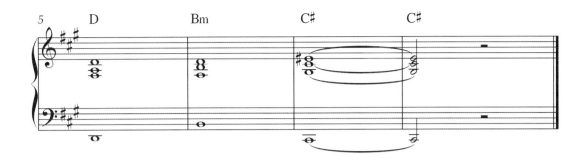

B 段制作

和弦进行：

```
F#m  -  -  -  |  Bm  -  -  -  |  E   -  -  -  |  A   -  -  -  |
D    -  -  -  |  Bm  -  -  -  |  C#  -  -  -  |  C#  -  -  -  |
```

鼓声部：

　　B 段进入了完整的鼓声部，节奏方面非常好制作：底鼓在每一拍的正拍上；军鼓在第二拍和第四拍上，在第四小节、第八小节，军鼓有一个过渡。

视频示范 10-6

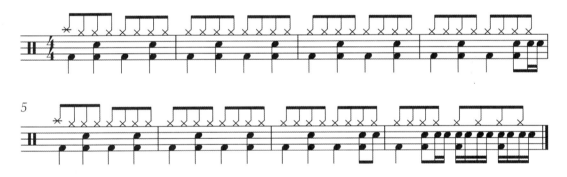

贝斯声部：

　　贝斯声部选择原声电贝斯类音色。在制作中一定要注意音符的长短，这样才能把律动体现出来，很多音符实际记谱的时值会和制作中有所区别。

视频示范 10-7

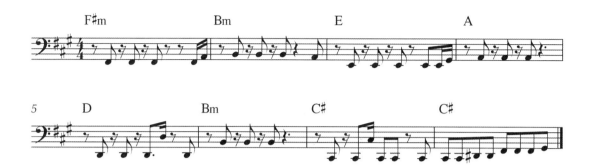

合成铺底声部 1：

视频示范 10-8

钢琴声部：

视频示范 10-9

合成铺底声部 2：

视频示范 10-10

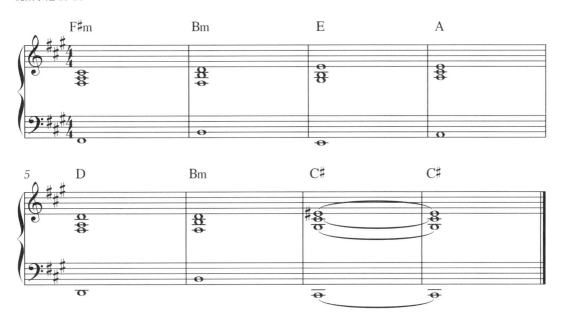

合成旋律声部 1：

　　合成旋律声部音色选择合成器中的 Lead 类音色，该声部的编写方式是构建一条主旋律，使用八度重复的方式编写。整体的节奏也非常规整，都使用了八分音符，所以听起来有一点像吉他分解和弦。原曲的这个声部叠加了不同的轨道，要注意选择音色的音域。由于音域跨度比较大，这里使用大谱表来记谱。

视频示范 10-11

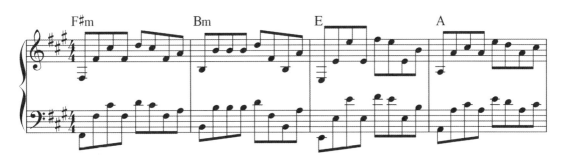

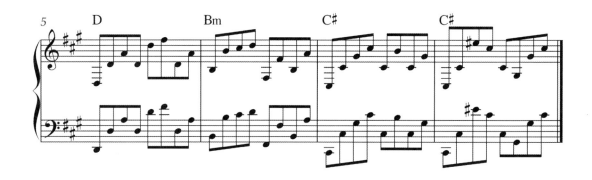

合成旋律声部 2：

　　合成旋律声部还叠加了一轨，音色同样选择合成器中的 Lead 类音色，该声部的音符与合成旋律声部 1 一样，只是没有重复八度。两轨叠加以后能使整体听感更为丰满，音色也更为独特。

视频示范 10-12

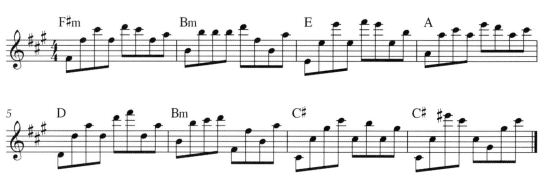

2. 乐曲 2

曲式结构：

小　　节：8　8　8

曲　　式：A—B—C　　　　　歌曲速度：115

歌曲调性：F　　　　　　　　歌曲拍号：$\frac{4}{4}$

乐曲试听 10-13
视频示范 10-13

B 段制作

和弦进行：

　　B♭　-　Gm　-　| Am　-　Dm　-　| B♭　-　Gm　-　| Am　-　Dm　-　|

　　B♭　-　Gm　-　| Am　-　Dm　-　| B♭　-　Gm　-　| Am　-　Dm　-　|

鼓声部：

本首乐曲为三段体，每段都是 8 小节，A 段与 B 段比较类似，这里就不示范 A 段了，只示范声部更多的 B 段。

底鼓的节奏是在每一拍的正拍上，非常好制作；军鼓是在每小节的第二拍、第四拍上；而踩镲是以十六分音符重复，以一拍四个十六分音符为标准，前两个十六分音符为弱拍，力度调小，后两个十六分音符为强拍，力度调大。

视频示范 10-14

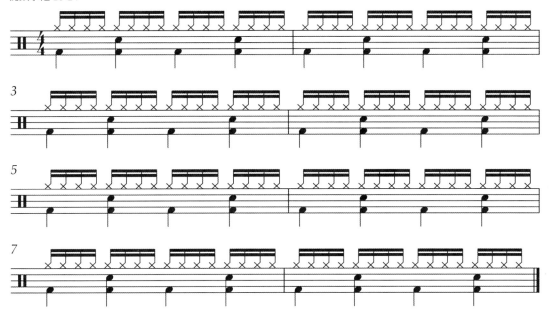

贝斯声部：

贝斯声部使用了两轨音色来叠加，原曲分别选用了 Trilian 和 Omnisphere 合成器来制作，音色也是合成贝斯音色。两轨的音符一样，制作一轨复制即可。整个和弦的律动是按两拍来转换，而且每小节的第二个和弦都是提前了半拍转换。在制作时还要注意音符的长度，比如第一个音是附点音符，但是实际上和第二个音没有连起来，中间有休止。

视频示范 10-15

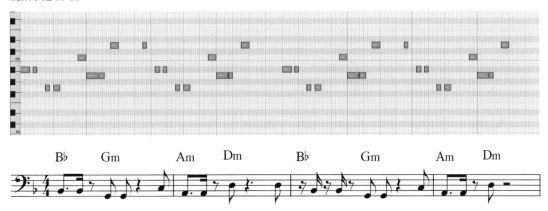

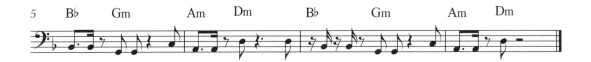

电钢琴声部：

电钢琴声部使用的是 Lounge Lizard EP-4 音源，也可以选用自带的音色制作。该声部的编配也不复杂，使用了柱式和弦的编写方式。整体都是以两小节为单位来重复，和声上虽然标记的是三和弦，但是扩展成了顺阶七和弦。

视频示范 10-16

合成铺底声部：

这里使用了两轨来叠加音色，两轨的音符都一样，所以只需要制作其中一轨即可。两轨音色使用的都是 Omnisphere 合成器，音色上差异比较大，虽然是一样的音符，但是其中一轨会高八度，这样整体听感才能拉宽。当然也可以选择软件自带的 Pad 类合成器音色。该轨的音符和上面制作的电钢琴声部很像，可以直接复制过来再修改。

视频示范 10-17

吉他声部 1：

　　吉他声部使用了两轨，第一轨使用了 Omnisphere 合成器，音色选择清音吉他类，也可以选择 Lead 类的音色。该轨的编配弥补了整体编曲配器上高音的缺失，让听感更为丰满。这个声部制作也很简单，一直在重复两个音。制作时实际音高要比乐谱再高八度。

视频示范 10-18

吉他声部 2：

　　第二轨使用的是制音吉他，音色选择名称中带有 Mute 的吉他类音色。

视频示范 10-19

弦乐声部：

音色选择 Omnisphere 合成器中的弦乐组音色，并选择名称中带有 String Section 的音色。如果使用自带的音色，也可以找音色名称中带有 Section 或 Ensemble 的弦乐组或弦乐合奏音色。这段的编写方式是使用八度演奏，并且提前一拍演奏。

视频示范 10-20

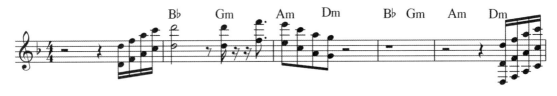

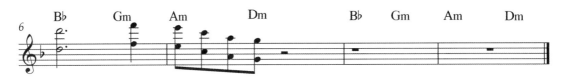

钟琴声部 1：

钟琴的英文为"Bell"，所以在音色库中就找到名称中带有 Bell 的音色就可以。该段落一共使用了两轨钟琴，一轨为低音声部，另一轨为高音声部，制作第一轨低音声部，所用的音符与弦乐声部类似。

视频示范 10-21

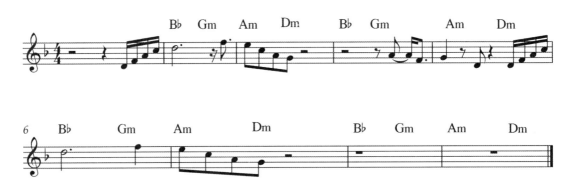

钟琴声部 2：

第二轨为高音声部。

视频示范 10-22

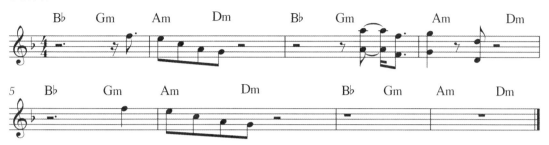

C 段制作

和弦进行：

B♭ - Gm - | Am - Dm - | B♭ - Gm - | Am - Dm - |
B♭ - Gm - | Am - Dm - | B♭ - Gm - | Am - Dm - |

C 段很多声部与 B 段类似，所以可以直接复制过来进行修改。

贝斯声部：

视频示范 10-23

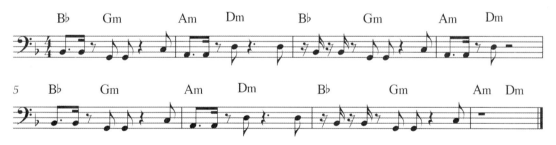

电钢琴声部：

视频示范 10-24

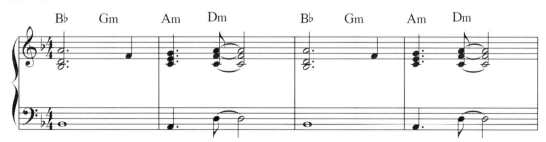

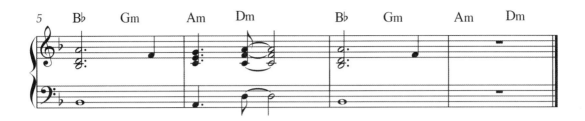

钟琴声部:

该段落一共使用了两轨钟琴,制作一轨复制即可。注意两轨的音域有区别,一轨低八度,另一轨高八度。

视频示范 10-25

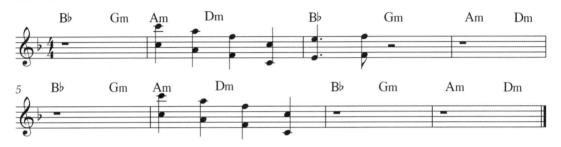

铜管声部:

铜管声部需要新建三轨来制作,第一轨是萨克斯声部,第二轨与第三轨为铜管声部,因为铜管声部在不同小节的吹奏技巧上有变化,所以需要建立两轨。下方只使用了一条乐谱来记录,大家制作时分开制作就可以。第一轨的萨克斯在第一小节至第三小节和第五小节至第七小节。第二轨、第三轨分别在第三小节、第四小节、第七小节和第八小节。

视频示范 10-26

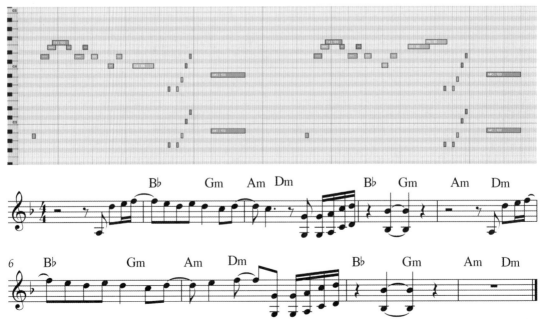

3. 乐曲 3

曲式结构：

小　　节：8　8

曲　　式：A—B　　　　　　　　歌曲速度：110

歌曲调性：A♭　　　　　　　　　歌曲拍号：$\frac{4}{4}$

乐曲试听 10-27
视频示范 10-27

A 段制作

和弦进行：

D♭ - - - | E♭ - Fm - | D♭ - - - | E♭ - Fm - |

D♭ - - - | E♭ - Fm - | D♭ - - - | E♭ - Fm - |

鼓声部：

　　本首乐曲为两段体，都是 8 小节。鼓声部由底鼓、军鼓、踩镲组成，律动和主歌一样。底鼓在每一拍的正拍上，军鼓在第二拍、第四拍上，踩镲以八分音符为节奏重复。

视频示范 10-28

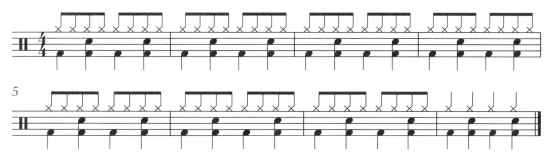

合成贝斯声部：

　　贝斯声部音色使用 Serum 合成器中的合成贝斯音色，可以使用自带的类似音色替代。原曲还叠加了音色，这里制作一轨就可以，编写方式基本都是重复八度。

视频示范 10-29

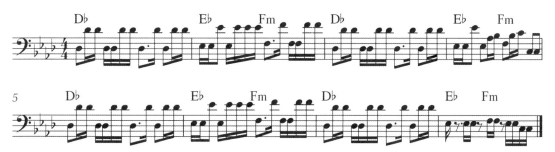

合成铺底声部：

选择较柔和的 Pad 类音色。合成铺底声部大多数的编写方式都是长音，在音符的使用上也是可以扩展的，比如第一个 D♭ 和弦可以直接扩展成七和弦或九和弦。

视频示范 10-30

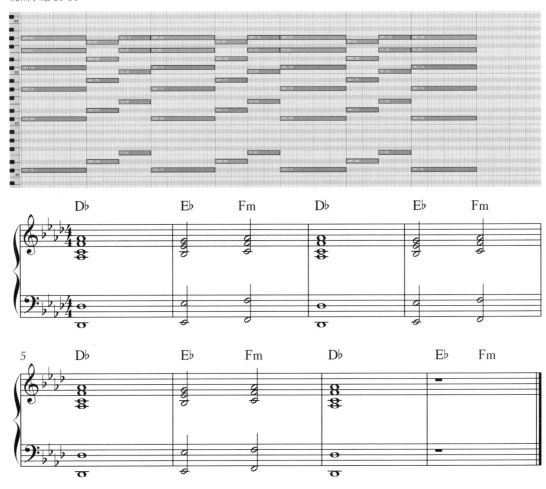

合成键盘声部：

音色选择合成器中的 Pluck 类或 Key 类中的音色。

视频示范 10-31

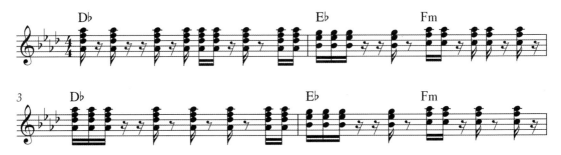

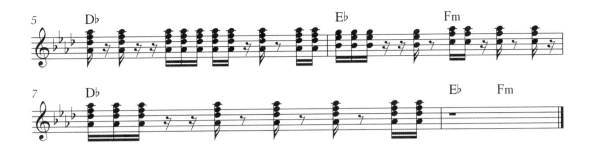

副旋律声部：

　　副旋律声部选择合成器中 Lead 类音色。原曲中也叠加了几轨，这里就制作一轨即可。整体的律动是两小节一重复。

视频示范 10-32

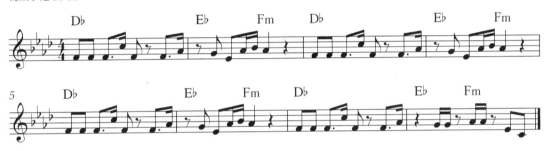

B 段制作

和弦进行：

　　D♭ － － － | E♭ － Fm － | D♭ － － － | E♭ － Fm － |

　　D♭ － － － | E♭ － Fm － | D♭ － － － | E♭ － Fm － |

　　B 段的整体编曲配器与 A 段类似，和弦都是一样的，所以各声部可以直接复制过来再修改。这里就不一一示范每一轨了。

鼓声部：

视频示范 10-33

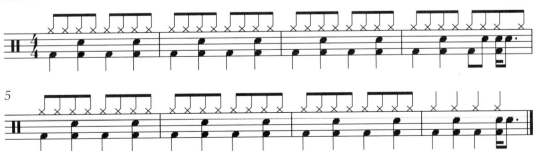

独奏声部：

　　B 段用到了合成主旋律音色来独奏，这一轨是 A 段没有的，音色选择合成器中的 Lead 类音色，需要选择声音比较尖锐和突出的音色，该声部使用了两轨，第一轨为第一小节至第八小节，第二轨在第五小节出现，并且高八度演奏，这里就使用一条乐谱来记谱，大家制作的时候分开制作即可。

视频示范 10-34

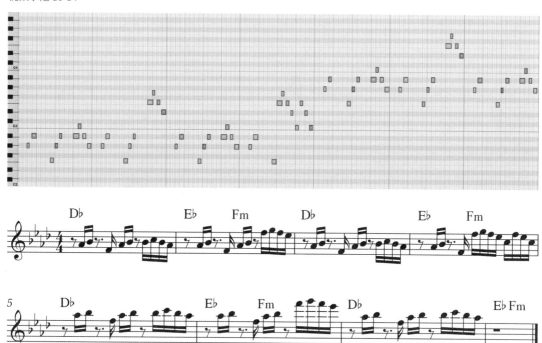

好物分享

goodies share

有时候，一款好用的小家电、一瓶便宜又好用的护肤品、一块漂亮的小地垫，就能让人整天都充满自信和好心情。每当这时，总会有种无比兴奋的感觉，迫不及待想和他人分享，或许能让更多人感受到同样的快乐。把小确幸分享出去，也许就放大成了千百倍的美好。

1. 乐曲 1

曲式结构：

小　节：8　8　8

曲　式：A—B—C　　　　歌曲速度：124

歌曲调性：C　　　　　　歌曲拍号：$\frac{4}{4}$

乐曲试听 11-1
视频示范 11-1

A 段制作

和弦进行：

F　-　G　Am　|　Am　-　Dm　F　|　F　-　G　Am　|　Am　-　-　-　|

F　-　G　Am　|　Am　-　Dm　F　|　F　-　G　Am　|　Am　-　-　-　|

贝斯声部 1：

　　本首乐曲为三段体，三段都是 8 小节，B 段与 C 段比较类似，这里就不示范 C 段了。在没有鼓声部的情况下，可以首先制作贝斯声部，这样能够确定每小节使用的和弦。本首乐曲绝大部分都使用了合成音色，原曲使用的第三方合成音源有 Serum、Omnisphere、ANA2 等，这些都是常用的合成器。贝斯声部有两轨，第一轨选择合成贝斯音色，在制作时要注意音符的时值长短，大部分是十六分音符；特别要注意和弦转换的地方，比如第一小节、第二小节的衔接处，根音就提前了半拍出现。

视频示范 11-2

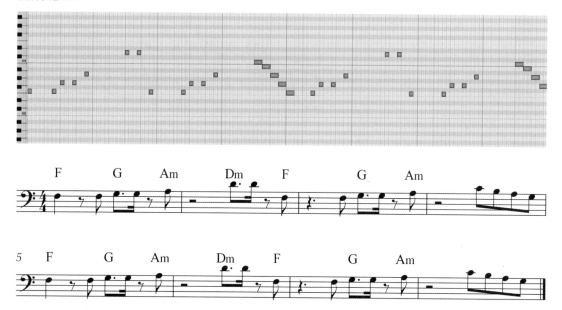

贝斯声部 2：

第二轨贝斯声部的编写方式是长音。该贝斯声部在第五小节才出现，主要是与合成铺底声部相结合来增加声音的厚度，音色要选择比较适合编写长音的音色，音头不要太明显。

视频示范 11-3

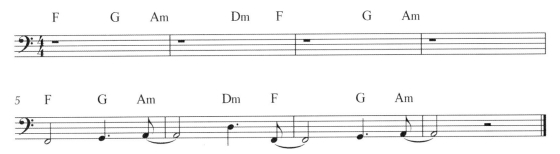

合成铺底声部：

音色选择合成器中的 Pad 类音色，编写方式与钢琴的柱式和弦类似。高八度合成铺底声部从第五小节开始出现，和上面的贝斯第二轨相对应。下面是低八度记谱，实际制作时要注意。

视频示范 11-4

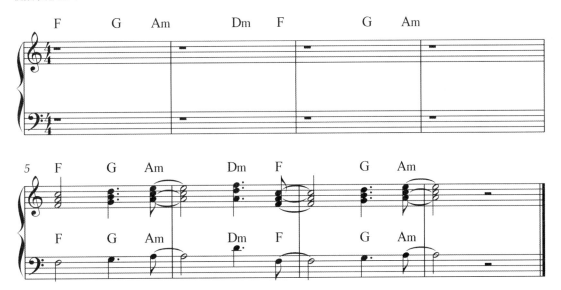

合成拨奏声部 1：

音色选择合成器中的 Pluck 类音色。这个声部也使用了柱式和弦的编写方式，但是在节奏律动上要复杂一些，歌曲的整体律动主要就是靠合成拨奏声部来支撑。该声部使用了两轨来制作，在音符上有一些区别。

视频示范 11-5

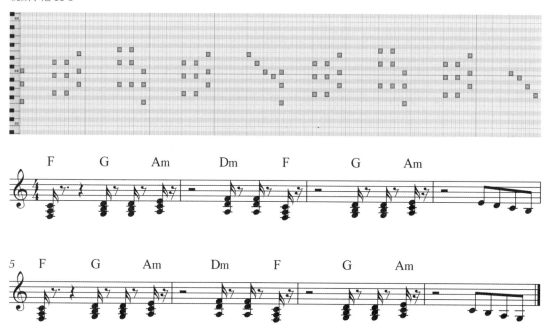

合成拨奏声部 2：

第二轨的合成拨奏声部与第一轨在音符上有些区别，相当于第一轨的转位，比如第一个和弦 F，第一轨使用的是 F、A、C 三个音，而第二轨使用的是 C、F、A 三个音，使用了第二转位。这样一来音域就发生了变化，听感也更为立体，在制作过程中这种技巧也是比较常用的。两轨的节奏律动都很类似，只是第二轨多了一些音符。

视频示范 11-6

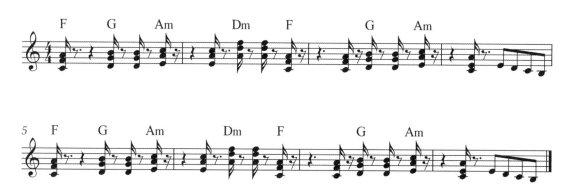

合成旋律声部 1：

合成旋律声部音色选择合成器中的 Lead 类音色，该声部的编写方式是构建一条主旋律。旋律声部使用了两轨，两轨是八度的关系，这样听起来更为立体。

视频示范 11-7

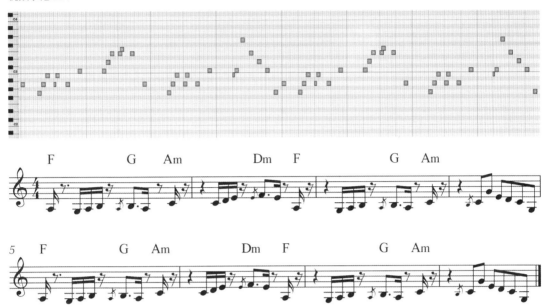

合成旋律声部 2：

视频示范 11-8

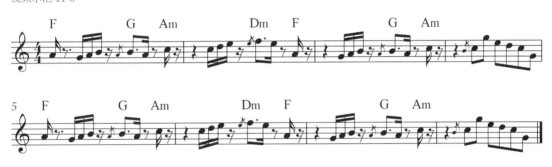

拍手声声部：

在第五小节到第八小节加入了拍手声声部，音色可以选择打击乐中名为 Clap 的音色。该声部是从四分音符变为八分音符，再变为十六分音符，有一个情绪上的提升。

视频示范 11-9

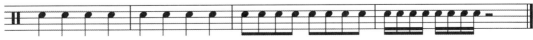

B 段制作

和弦进行：

F - G Am | Am - Dm F | F - G Am | Am - - - |

F - G Am | Am - Dm F | F - G Am | Am - - - |

鼓声部：

B 段进入了鼓声部，由底鼓与军鼓构成，音色选择电鼓音色。

视频示范 11-10

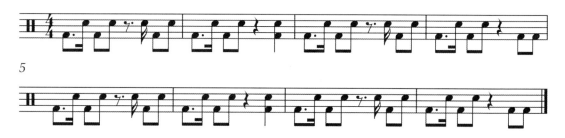

贝斯声部：

贝斯声部与 A 段贝斯声部 1 一样，可以直接复制。

视频示范 11-11

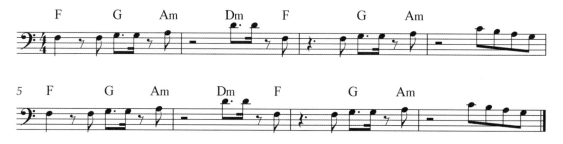

合成拨奏声部 1：

视频示范 11-12

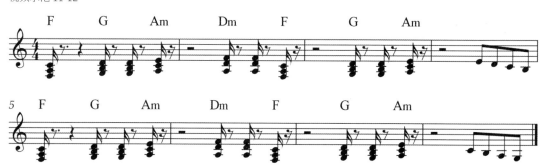

合成拨奏声部 2：

视频示范 11-13

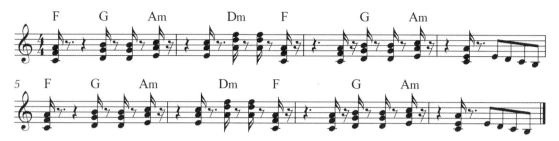

合成旋律声部：

主歌的合成旋律声部与 A 段的合成旋律声部 2 的音符是一样的，但是在音色上有比较大的区别，所以需要新建轨道，音色请参考视频示范。

视频示范 11-14

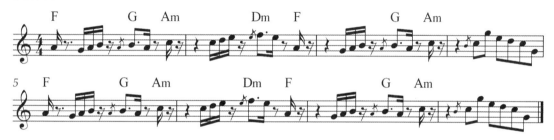

2. 乐曲 2

曲式结构：

小　　节：8

曲　　式：A　　　　　歌曲速度：103

歌曲调性：G　　　　　歌曲拍号：$\frac{4}{4}$

乐曲试听 11-15
视频示范 11-15

A 段制作

本首乐曲为一段体，有 8 小节。

和弦进行：

Em - - - | G - C - | Em - - - | G - C - |
Em - - - | G - C - | Em - - - | G - - - |

鼓声部：

　　鼓声部节奏比较清晰明了，也比较简单，有底鼓、军鼓、踩镲、拍手声及叠加的其他声部，整体节奏律动请参考以下乐谱。

视频示范 11-16

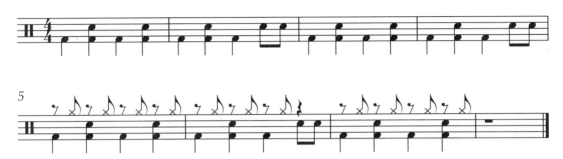

合成贝斯声部：

　　音色使用合成贝斯。

视频示范 11-17

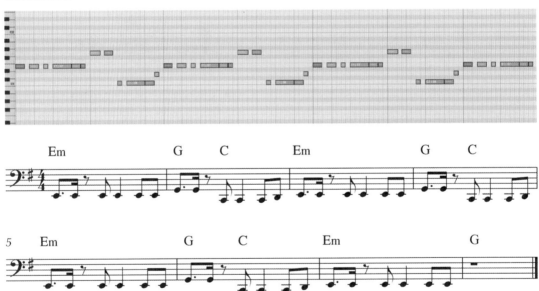

合成旋律声部：

　　旋律声部是以两小节为单位重复，这里要注意第一小节、第三小节、第五小节和第七小节的装饰音，有点滑音的感觉，音色选择 Lead 类合成音色。

视频示范 11-18

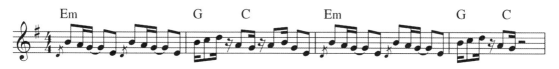

钢琴声部 1：

音色选择原声钢琴类。

视频示范 11-19

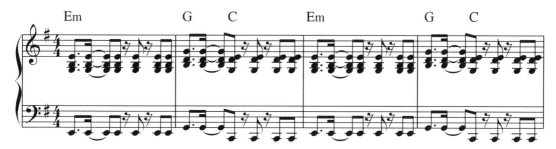

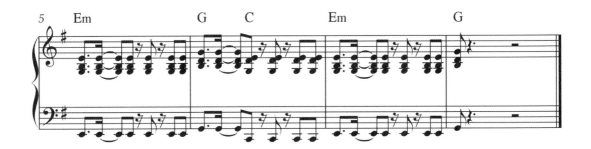

钢琴声部 2：

钢琴声部 2 是在钢琴声部 1 的基础上进行了和弦的转位，这样两轨叠加起来更为立体。

视频示范 11-20

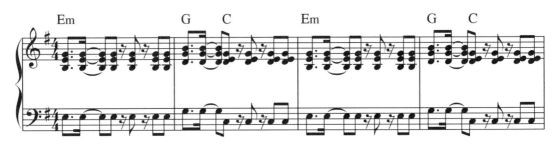

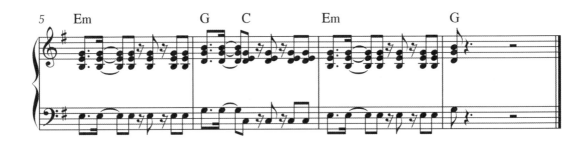

铺底声部：

请看视频示范，然后在 Pad 类中找到类似的音色。音符方面直接复制钢琴声部 1 进行细微调整即可。

视频示范 11-21

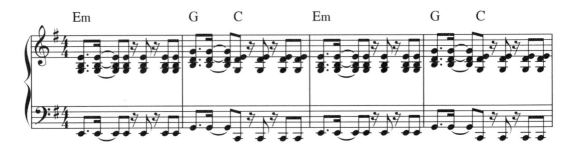

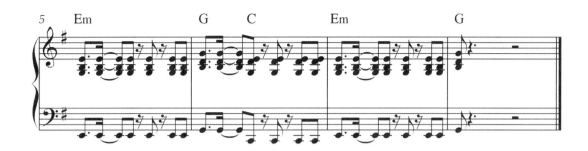

3. 乐曲 3

曲式结构：

小　　节：8　8　8

曲　　式：A—B—C　　　　　　　　歌曲速度：109—92

歌曲调性：D—G　　　　　　　　　歌曲拍号：$\frac{4}{4}$

乐曲试听 11-22
视频示范 11-22

A 段制作

和弦进行：

Em7 - - - | F#m$^7$ - - - | Gm7 - - - | A - - - |

Em7 - - - | F#m$^7$ - - - | Gm7 - - - | A - - - |

　　本首乐曲为三段体，三段都是 8 小节，B 段与 C 段比较类似，这里就不示范 C 段了。A 段与 B 段的编曲风格有比较大的区别，而且调性与速度也不一样。

鼓声部：

　　A 段鼓声部由底鼓和军鼓组成。

视频示范 11-23

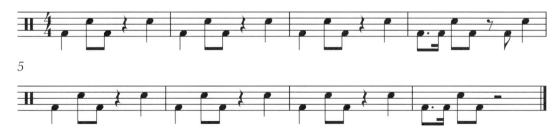

合成铺底声部：

　　音色选择合成器中的 Pad 类音色，编写方式是柱式和弦的形式。

视频示范 11-24

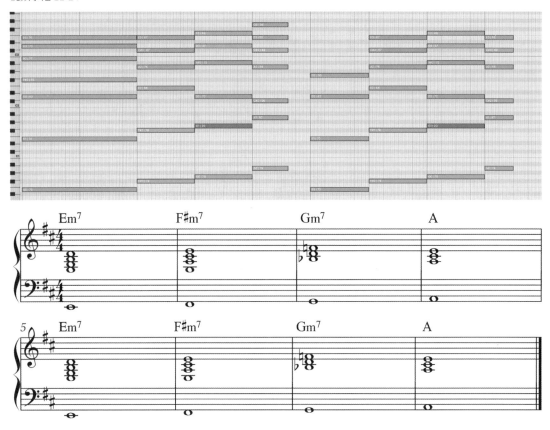

合成拨奏声部：

音色选择合成器中的 Pluck 类或 Key 类中的音色，编写方式是八分音符断奏。但要注意，记谱为八分音符，实际制作时是十六分音符。

视频示范 11-25

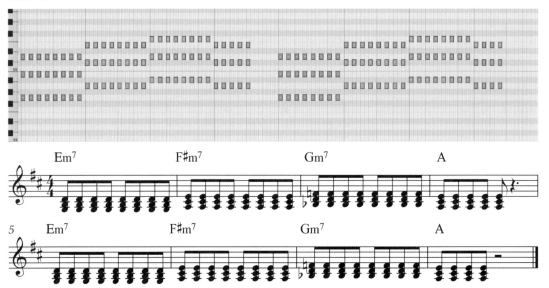

合成贝斯声部：

音色使用合成贝斯，要注意第四小节最后两拍的滑音。

视频示范 11-26

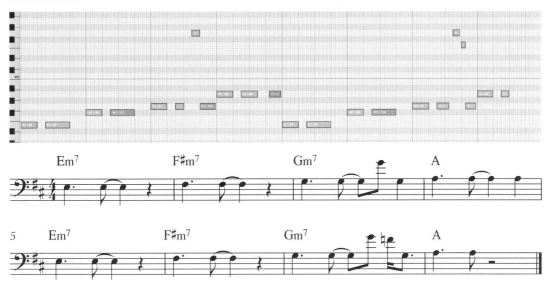

B 段制作

和弦进行：

Em9 - - - | Em9 - - - | C$^{maj7}$ - - - | C$^{maj7}$ - - Em7/F |
Em9 - - - | Em9 - - - | C$^{maj7}$ - - - | C$^{maj7}$ - - - |

鼓声部：

B 段改变了调性与速度，鼓声部由底鼓、军鼓、踩镲组成。

视频示范 11-27

电钢琴声部：

电钢琴声部是本段落的主要伴奏声部，支撑起了整体的律动。

视频示范 11-28

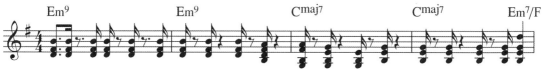

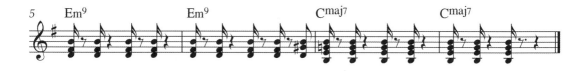

贝斯声部:

视频示范 11-29

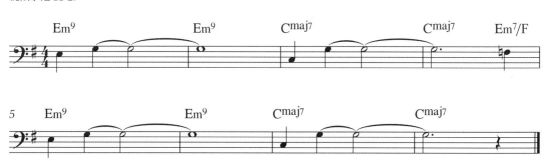

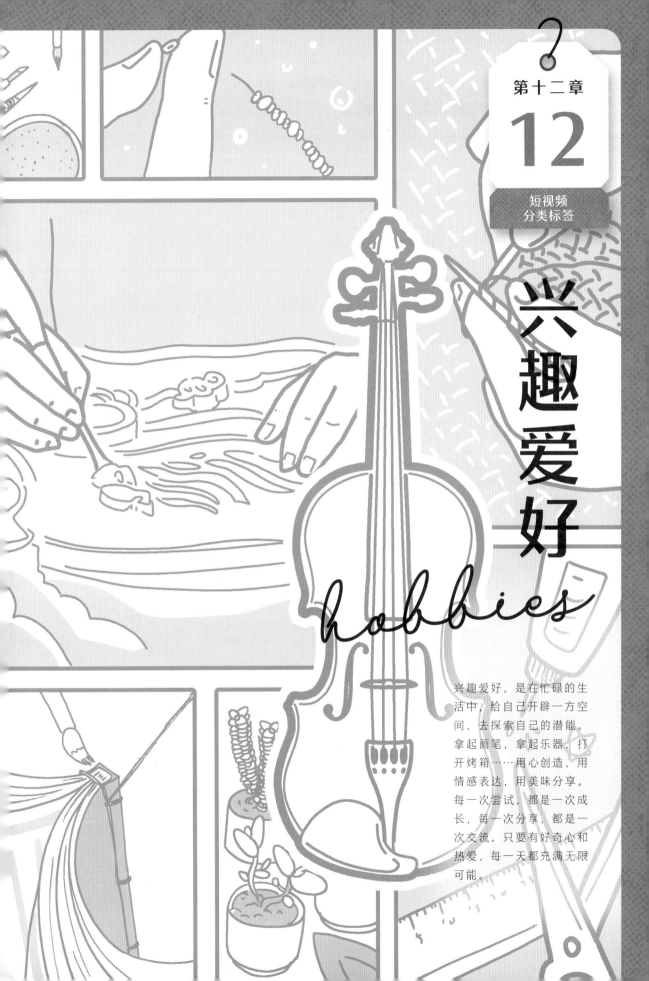

兴趣爱好

hobbies

兴趣爱好，是在忙碌的生活中，给自己开辟一方空间，去探索自己的潜能。拿起画笔，拿起乐器，打开烤箱……用心创造，用情感表达，用美味分享。每一次尝试，都是一次成长，每一次分享，都是一次交流。只要有好奇心和热爱，每一天都充满无限可能。

1. 乐曲 1

曲式结构：

小　节：4 8 8

曲　式：A—B—C　　　　　歌曲速度：115

歌曲调性：F　　　　　　　歌曲拍号：$\frac{4}{4}$

乐曲试听 12-1
视频示范 12-1

A 段制作

和弦进行：

B♭ - - - | B♭ - - - | C - - - | Dm - Am - |

钢琴声部：

　　本首乐曲为三段体，这里只示范 A 段和 B 段。A 段为 4 小节，主要乐器为钢琴，这里使用的音色是 Keyscape 音源中的 Grand Piano，刚开始学习编曲，在音色选择上可以不用过于讲究，只要把类型选对就可以。

　　乐曲使用的是旋律小调，和声上也很简单，使用了"4—4—5—6m—2m"的和声进行，而且所有和弦都使用了基本的三和弦，编配手法就是基本的柱式和弦弹法，左手弹一个音，右手弹三个音或四个音。如果有 MIDI 键盘，最好是跟着乐谱练一练，然后直接录制 MIDI。音符的力度可以控制在 50 ～ 100，这里要注意和弦与和弦之间连接有一定的间隔。

视频示范 12-2

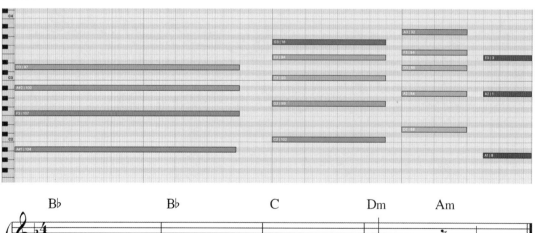

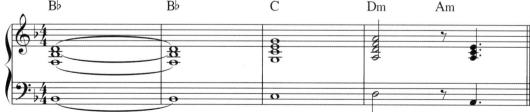

合成铺底声部：

合成铺底声部与钢琴声部音符都是一样的，只需要调整力度细节就可以。在编曲实战运用中，很多时候需要使用对轨音色来重合叠加，才能制作出丰满、宽广的听觉效果，如果只使用一轨钢琴音色，听起来就比较单一。这里的合成铺底音色使用的是 Serum 合成器，大家也可以自行选择类似的音色。在叠加音轨的时候，也可以修改音符，比如增加或减少一些音符，或者进行高八度、低八度的变化，使整体的听感发生改变，大家可以多尝试。原曲工程中一共叠加了三轨，这里就练习叠加两轨。

视频示范 12-3

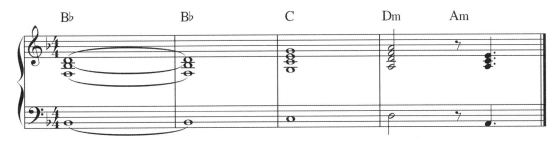

吉他声部：

吉他声部在前奏中比较重要，它的编写方法是以一小节为单位重复，节奏律动和音符是固定的，使用的都是十六分音符。这里的音色要选择电吉他右手制音的音色，这种音色听起来颗粒感很强，而且没有尾音，比较干净。

视频示范 12-4

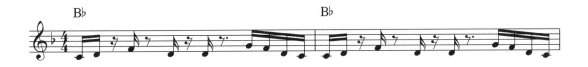

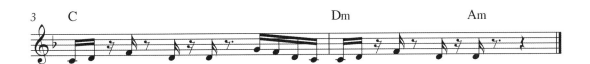

B 段制作

和弦进行:

B♭ - - - | B♭ - - - | Am - - - | Dm - - - |
B♭ - - - | B♭ - - - | Am - - - | Dm - - - |

鼓声部:

 B 段由鼓、贝斯与吉他构成。音色可以参考视频示范中的声音来选择类似的电鼓音色。节奏律动请参考下方乐谱,底鼓的节奏是在每一拍的正拍上,军鼓在每小节的第二拍、第四拍上,而踩镲是以十六分音符重复。在最后一小节中通常会加入嗵鼓,提示段落的转换。

视频示范 12-5

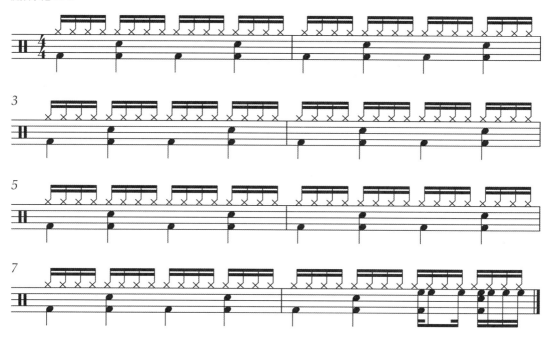

贝斯声部:

 贝斯声部的制作在该乐曲中非常重要,主要的律动都是靠贝斯来引导,这里使用了 Kontakt 中的 Ilya Efimov Bass,大家在制作中选用类似的电贝斯音色就可以。在制作中一定要注意音符的长短,很多音符都需要制作出类似于制音的短促效果,这样才能把律动体现出来。音符主要使用根音与八度音重复,整体的律动是以四小节为单位重复,和弦的使用一样,所以可以先制作第一小节至第四小节,然后复制。

视频示范 12-6

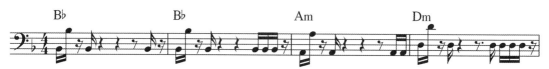

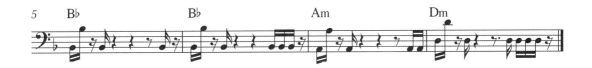

吉他声部:

　　本段吉他声部使用了两轨来编写,第一轨是在乐句的衔接处使用了填音加花的编写方式,通常 8 小节的乐段中第一小节至第四小节为一个乐句,在第四小节里就可以加入一些音符,音色选择清音类的电吉他音色。而第二轨使用了扫弦的编写方式,吉他的扫弦如果按照常规的 MIDI 音符输入的方式来制作是比较难达到理想的效果的,所以通常就使用带有吉他扫弦 Loop 的音源。由于第五小节至第八小节使用了 Loop,所以乐谱中没有写出音符。原曲是以一小节的 Loop 一直循环,所以第四小节的音符选择比较重要,要选择与该小节和弦及其他声部比较协和的音。

视频示范 12-7

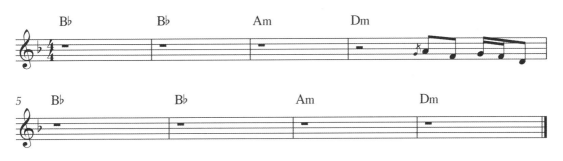

2. 乐曲 2

曲式结构:

小　　　节:12 8 8

曲　　　式:A—B—C　　　　　　歌曲速度:144

歌曲调性:Dm　　　　　　　　　歌曲拍号:$\frac{4}{4}$

乐曲试听 12-8
视频示范 12-8

　　该乐曲取自 Ariana Grande 的 *Positions* 的伴奏,原曲是一首非常好听的歌曲。该曲编曲非常适合用在短视频的背景音乐中,特别是与兴趣爱好、自拍、穿搭、户外等类型短视频很搭配。

B 段制作

和弦进行:

　　Dm⁷ - - - | Am⁷ - - - | B♭maj⁷ - - - | Gm⁷ - - - |

　　Dm⁷ - - - | Am⁷ - - - | B♭maj⁷ - - - | Gm⁷ - - - |

中提琴声部：

本首乐曲为三段体，这里只示范 B 段与 C 段。整首曲子的律动都围绕着中提琴来编配，音色选择提琴中有 Pizzicato 拨奏技巧的来制作。

视频示范 12-9

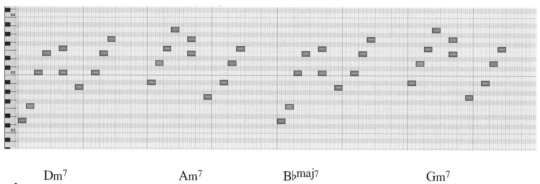

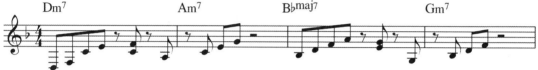

吉他声部：

吉他声部与中提琴声部的音符是一样的，可以复制过来再更换音色，可以选择较为柔和的尼龙吉他音色。

视频示范 12-10

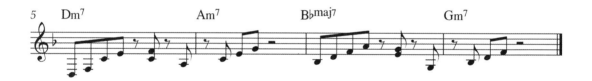

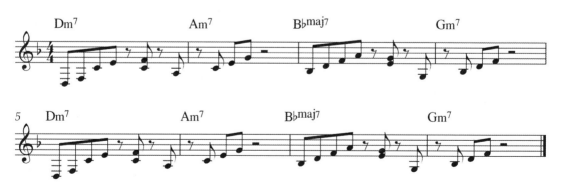

鼓声部：

鼓声部由底鼓、拍手声、踩镲组成，还有一些小打击乐器，在这里就不一一示范了。

视频示范 12-11

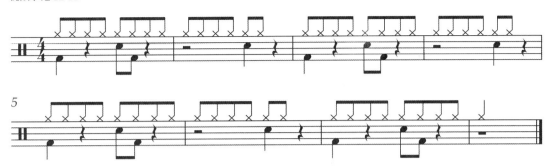

合成贝斯声部：

贝斯声部选择合成贝斯音色。

视频示范 12-12

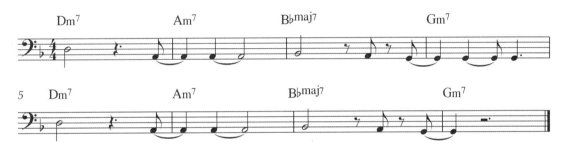

C 段制作

和弦进行：

Dm⁷ － － － | Am⁷ － － － |B♭maj7 － － － | Gm⁷ － － － |
Dm⁷ － － － | Am⁷ － － － |B♭maj7 － － － | Gm⁷ － － － |

中提琴声部：

C 段的中提琴声部与 B 段大部分都是一样的，可以直接复制过来。

视频示范 12-13

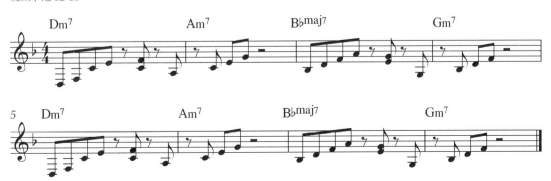

吉他声部：

视频示范 12-14

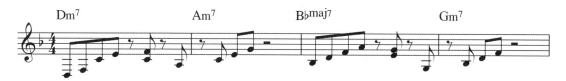

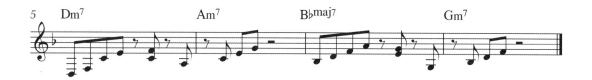

鼓声部：

 C 段的鼓声部比 B 段要复杂，特别是底鼓部分。

视频示范 12-15

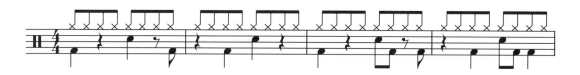

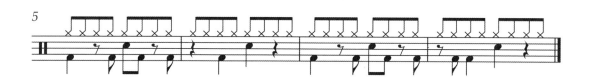

贝斯声部：

视频示范 12-16

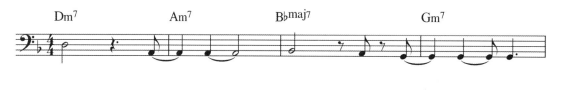

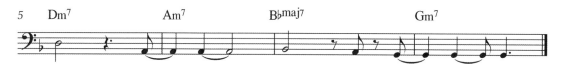

合成键盘声部：

视频示范 12-17

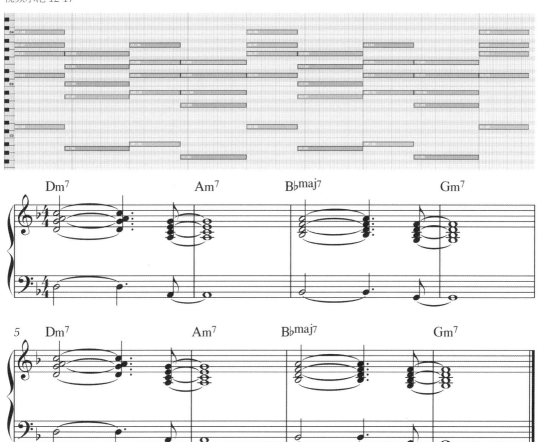

3. 乐曲 3

曲式结构：

小　　节：8　8

曲　　式：A—B　　　　　　　　　歌曲速度：100

歌曲调性：A　　　　　　　　　　　歌曲拍号：$\frac{4}{4}$

乐曲试听 12-18
视频示范 12-18

A 段制作

和弦进行：

```
A - - - | E - - - | F#m - - - | D - - - |
A - - - | E - - - | F#m - - - | D - - - |
```

合成拨奏声部：

本首乐曲为两段体，两段都是 8 小节，A 段与 B 段比较类似，这里就只示范 A 段。乐曲整体编配也非常简单，合成拨奏声部为主要的律动声部，音色选择 Pluck 类或 Key 类音色。

视频示范 12-19

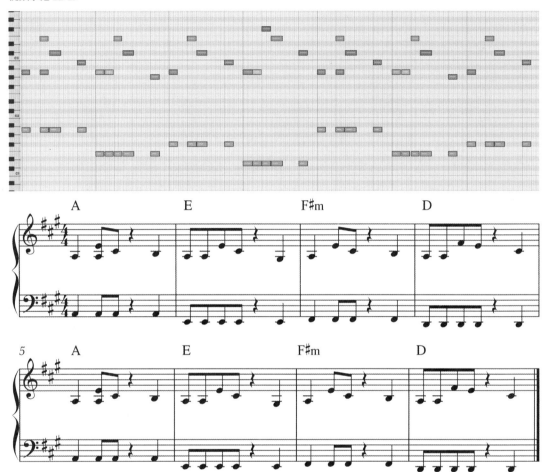

合成吉他声部：

合成吉他声部与拨奏声部的音符是一样的，可以直接复制过来再修改音色，音色选择合成器中的合成吉他音色。

视频示范 12-20

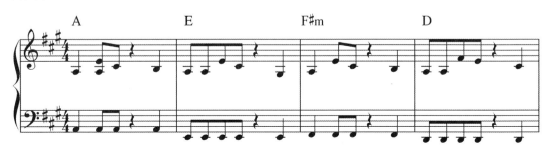

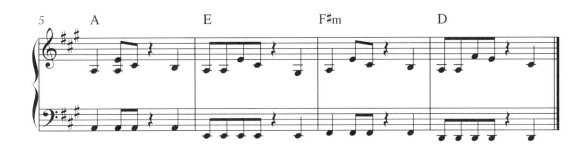

鼓声部：

视频示范 12-21

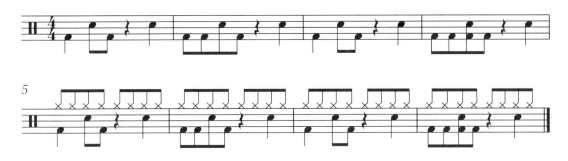

贝斯声部：

贝斯声部在后四小节出现。

视频示范 12-22

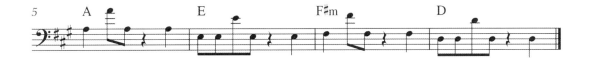

生活碎片

life pieces

12月

点滴

无数微小的瞬间构成我们的生活，比如，一杯香浓的咖啡，一只可爱的小猫咪，一束鲜艳的花。它们仿佛是生命调色板上的一道道色彩，组成了五彩缤纷的日常。记下看似微不足道的小事，或许能让我们在忙碌一天之后，突然体会到生活的多重滋味。

1. 乐曲 1

曲式结构：

小　　节：4　4

曲　　式：A—B　　　　歌曲速度：70

歌曲调性：Am　　　　歌曲拍号：$\frac{4}{4}$

乐曲试听 13-1
视频示范 13-1

A 段制作

和弦进行：

Am － Em7 － | F$^{maj7}$ － G － | Am － Em7 － |F$^{maj7}$ － － － |

钢琴声部：

　　本首乐曲为两段体，两段都是 4 小节，A 段与 B 段在律动上有一些的区别。A 段钢琴声部使用柱式和弦来编写。

视频示范 13-2

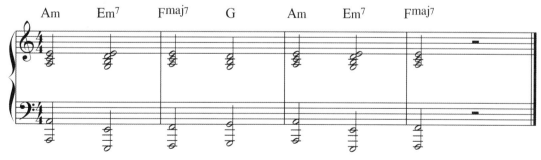

合成铺底声部：

　　合成铺底声部与钢琴声部类似，音符有一些减少，可以复制过来再修改。

视频示范 13-3

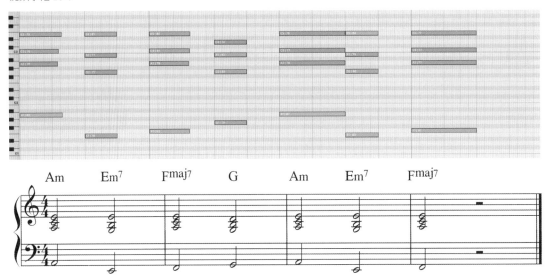

鼓声部:

视频示范 13-4

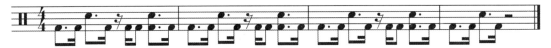

贝斯声部:

视频示范 13-5

B 段制作

和弦进行:

Am - F^{maj7} G | Am - F^{maj7} G | Am - F^{maj7} G | Am - - - |

合成拨奏声部:

原曲的合成拨奏声部有很多轨,但音符都是差不多的,只是音色不一样,这里只示范其中一轨。

视频示范 13-6

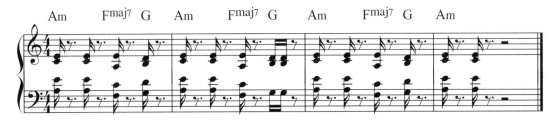

合成铺底声部：

合成铺底声部在第三小节出现。

视频示范 13-7

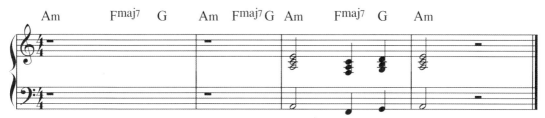

鼓声部：

视频示范 13-8

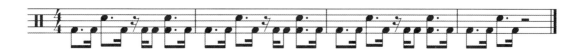

贝斯声部：

贝斯声部也在第三小节出现。

视频示范 13-9

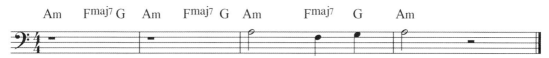

2. 乐曲 2

曲式结构：

小　　节：8　8

曲　　式：A—B　　　　　　歌曲速度：130

歌曲调性：D♯m　　　　　　歌曲拍号：$\frac{4}{4}$

乐曲试听 13-10
视频示范 13-10

A 段制作

和弦进行：

D♯m - - - | C♯ - - - | F♯ - - - | B - - - |

D♯m - - - | C♯ - - - | F♯ - - - | B - - - |

钢琴声部：

　　钢琴声部是用原声钢琴音色与电钢琴音色两轨来叠加，两轨音符都是一样的，这里只示范其中一轨。钢琴声部使用最简单的柱式和弦的编写方式，记谱比实际音高要高八度。

视频示范 13-11

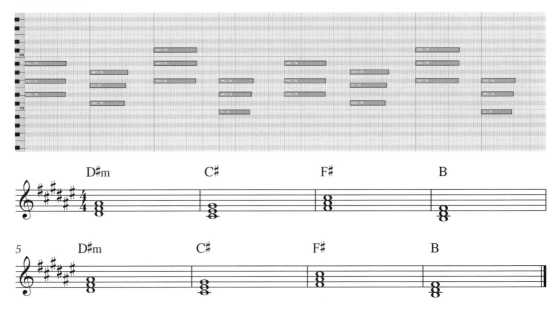

合成铺底声部：

　　原曲的合成铺底声部也叠加了多轨，这里只示范其中一轨。音色选择 Pad 类音色，注意音色的音域，记谱比实际音高要高八度。

视频示范 13-12

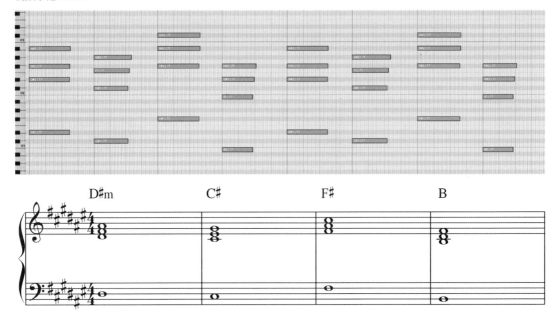

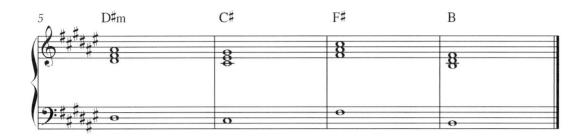

合成拨奏声部：

　　音色选择 Pluck 类音色，整体的编写方式是按照两拍的节奏动机来重复，只是音符有一定的区别。注意记谱比实际音高要高八度。

视频示范 13-13

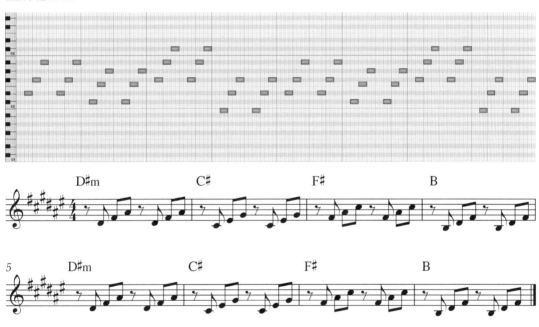

合成贝斯声部：

　　音色选择合成 Bass 类音色，整体的编写方式是在第一拍、第三拍的正拍上弹奏根音。

视频示范 13-14

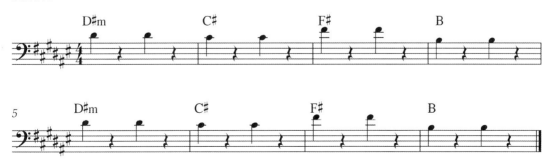

B 段制作

和弦进行：

```
D#m  -  -  -  |  C#  -  -  -  |  F#  -  -  -  |  B  -  -  -  |
D#m  -  -  -  |  C#  -  -  -  |  F#  -  -  -  |  B  -  -  -  |
```

钢琴声部：

　　B 段的整体编配是在 A 段的基础上加入了一些声部，和弦都是一样的，所以可以直接复制 A 段再进行修改，这里就不一一示范了。

视频示范 13-15

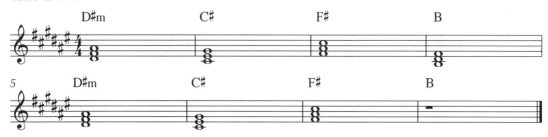

合成铺底声部：

视频示范 13-16

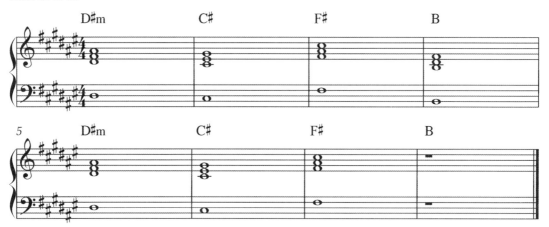

合成拨奏声部：

视频示范 13-17

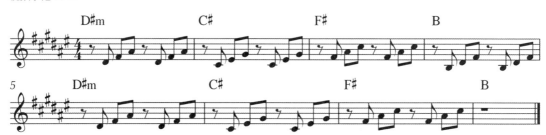

贝斯声部：

视频示范 13-18

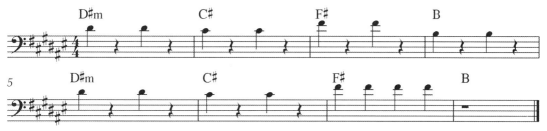

3. 乐曲 3

曲式结构：

小　　节：8　8

曲　　式：A—B　　　　　　歌曲速度：108

歌曲调性：Cm　　　　　　歌曲拍号：$\frac{4}{4}$

乐曲试听 13-19
视频示范 13-19

A 段制作

和弦进行：

Fm⁷ - - - | Cm - - - | G⁷ - - - | Cm - - - |

Fm⁷ - - - | Cm - - - | G⁷ - - - | Cm - - - |

合成铺底声部 1：

本首乐曲为两段体，两段都是 8 小节，这里只示范 A 段。合成铺底声部使用了两轨，两轨音符有些差别，可以先制作第一轨，然后复制到第二轨进行修改。

视频示范 13-20

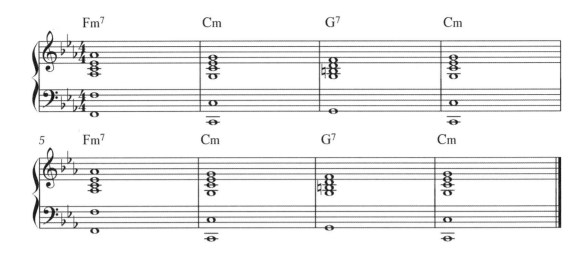

合成铺底声部 2：

视频示范 13-21

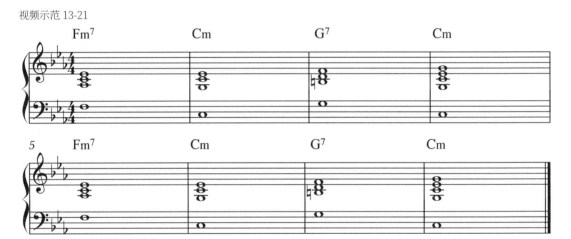

贝斯声部：

贝斯声部比较特别，这里使用的是倍大提琴，并且使用的是拨奏技巧的音色，选择音色名称中带有 Pizz 的音色即可。这里的编写方式是八度拨奏。

视频示范 13-22

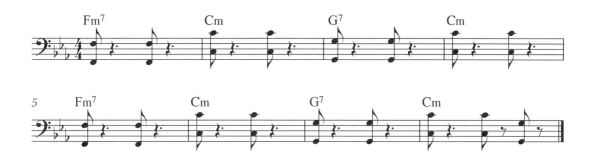

弦乐声部：

弦乐声部也和上面的声部一样，使用拨奏技巧来编写，音色选择弦乐组中名称带有 Pizz 的音色。由于音域跨度比较大，这里使用大谱表来记谱。

视频示范 13-23

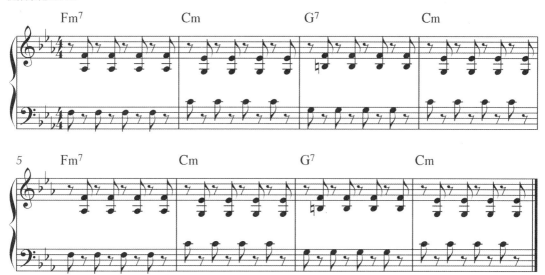

木吉他声部：

木吉他声部音色选择原声木吉他，编写方式是分解和弦的形式。

视频示范 13-24

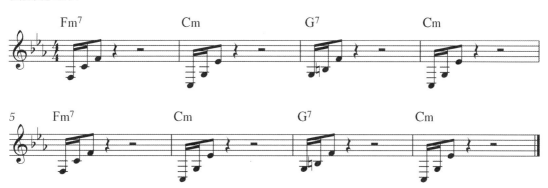

双簧管声部：

双簧管声部负责主旋律。双簧管属于木管组乐器，音色名为 Oboe。

视频示范 13-25

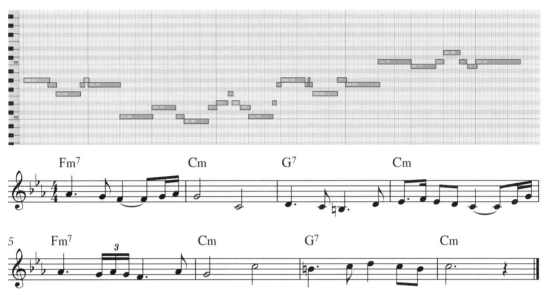

单簧管声部：

单簧管声部负责副旋律，与之前的双簧管声部形成了双声部，音色可以选择名字为 Clarinet 的音色。该声部与双簧管声部大部分都是三度音对位，三度音对位是双声部的写作中最常用的技巧之一。

视频示范 13-26

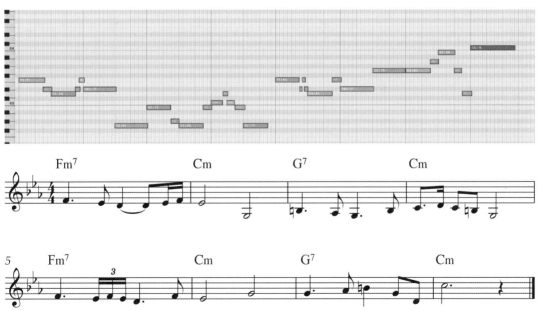

城市生活

city life

生活在大都市，有时候，我会感到压力，想念家乡的清新空气和亲切的笑脸；有时候，这里的便捷与繁华，让我迷恋，让我充满激情；有时候，我也会感到孤单。跟上城市的脉动，在人流中穿梭，在高楼林立的钢筋森林里，找到属于自己的一抹亮色。

1. 乐曲 1

曲式结构：

小　　节：4　8　8　8

曲　　式：A—B—C—D　　　　　　　歌曲速度：100

歌曲调性：B♭　　　　　　　　　　　歌曲拍号：$\frac{4}{4}$

乐曲试听 14-1
视频示范 14-1

D 段制作

和弦进行：

Cm　-　-　-　|　F $^{(sus4)}$　-　F　-　|　Gm　-　-　-　|　E♭　-　-　Gm/D　|

Cm　-　-　-　|　F $^{(sus4)}$　-　F　-　|　Gm　-　-　-　|　E♭　-　-　Gm/D　|

电钢琴声部：

　　该乐曲取自 The Weeknd 的 *In Your Eyes* 的伴奏，原曲是一首非常受欢迎的歌曲。该曲编曲非常适合用作短视频的背景音乐，与城市生活、旅行、户外等主题的短视频十分搭配。

　　本首乐曲为四段体，这里只示范乐器轨道最多的 D 段。电钢琴声部的音色可以选择电钢琴，也可以选择合成器中的键盘类音色。

视频示范 14-2

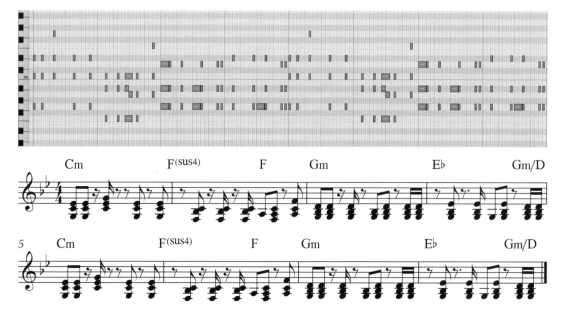

合成铺底声部：

　　原曲的合成铺底声部叠加了两轨，这里只示范其中一轨。

视频示范 14-3

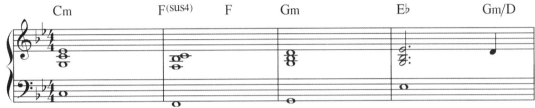

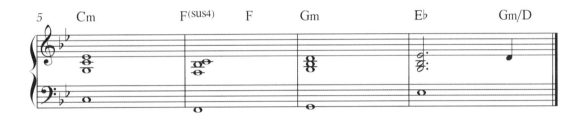

鼓声部：

视频示范 14-4

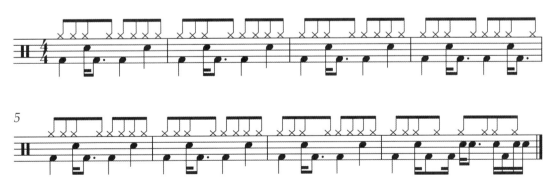

贝斯声部：

原曲的贝斯声部叠加了两轨，这里只示范其中一轨。

视频示范 14-5

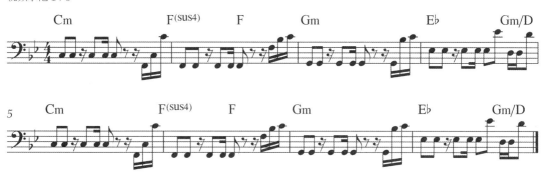

合成旋律声部：

原曲的合成旋律声部叠加了三轨，这里只示范其中一轨。

视频示范 14-6

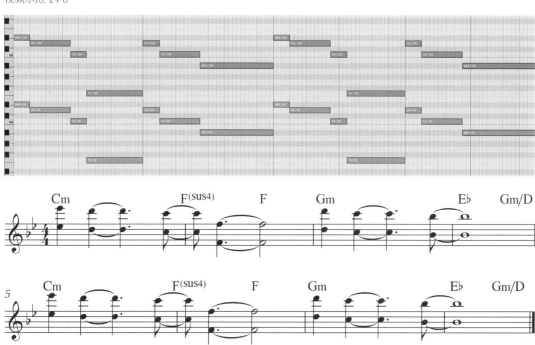

2. 乐曲 2

曲式结构：

小　　节：8 8

曲　　式：A—B　　　　　歌曲速度：128

歌曲调性：D#m　　　　　歌曲拍号：$\frac{4}{4}$

乐曲试听 14-7
视频示范 14-7

A 段制作

和弦进行：

D♯m　　-　C♯　-　| 　F♯　-　B　-　| 　D♯m　-　C♯　-　| 　F♯　-　B　-　|

D♯m　　-　C♯　-　| 　F♯　-　B　-　| 　D♯m　-　C♯　-　| 　F♯　-　B　-　|

鼓声部：

本首乐曲为两段体，两段都是 8 小节，A 段与 B 段比较相似，这里就只示范 A 段。鼓声部由底鼓、军鼓、踩镲组成，底鼓在每一拍的正拍上，军鼓在第二拍、第四拍上。

视频示范 14-8

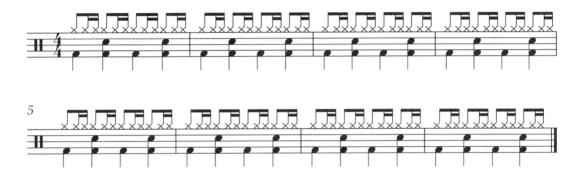

贝斯声部：

贝斯声部原曲中叠加了多轨，这里只示范一轨，整体的律动都是以两小节为单位来重复的。

视频示范 14-9

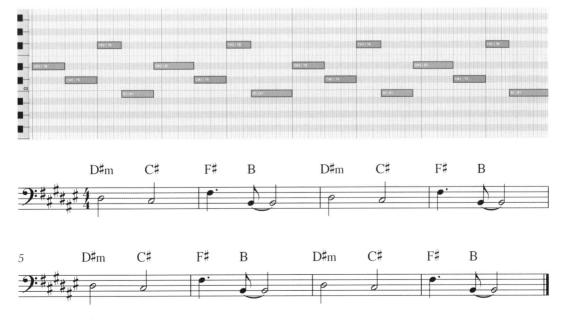

合成铺底声部：

合成铺底声部原曲有两轨，这里只示范其中一轨，两轨在音域和音符上有一些区别。

视频示范 14-10

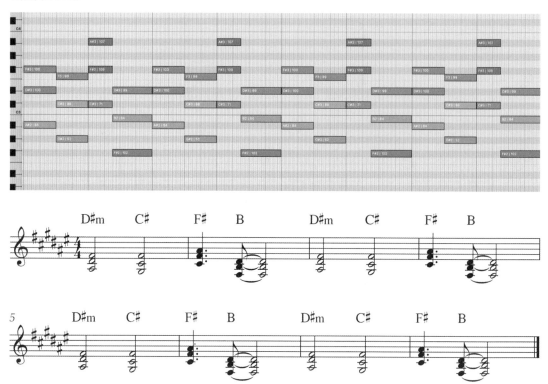

主旋律声部：

主旋律声部音色选择合成器中的 Lead 类音色。

视频示范 14-11

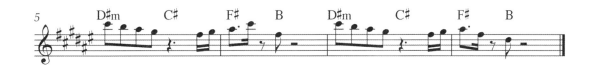

3. 乐曲 3

曲式结构：

小　　　节：8　8

曲　　　式：A—B　　　　　　　　歌曲速度：115

歌曲调性：C#m　　　　　　　　　歌曲拍号：$\frac{4}{4}$

乐曲试听 14-12
视频示范 14-12

A 段制作

和弦进行：

F#m⁷ - - - | B - - - | E - - - | C#m - - - |

F#m⁷ - - - | B - - - | E - - - | C#m - - - |

鼓声部：

　　本首乐曲为两段体，两段都是 8 小节，A 段与 B 段比较相似，这里就只示范 A 段。鼓声部由底鼓、军鼓、踩镲组成，底鼓在每一拍的正拍上，军鼓在第二拍、第四拍上，踩擦以十六分音符的节奏重复。

视频示范 14-13

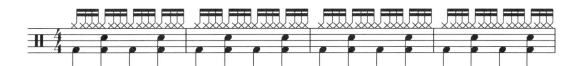

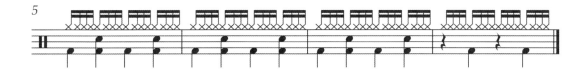

钢琴声部：

　　钢琴声部选择原声钢琴音色。

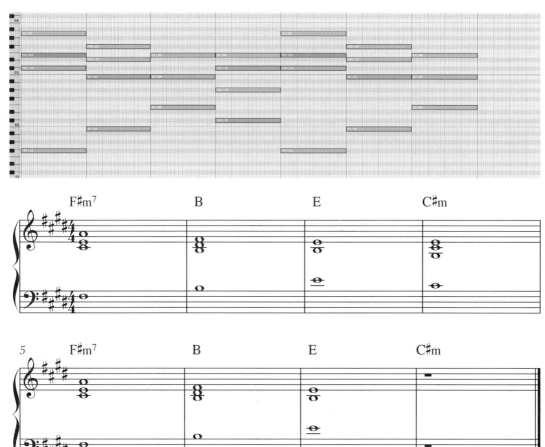

视频示范 14-14

贝斯声部:

视频示范 14-15

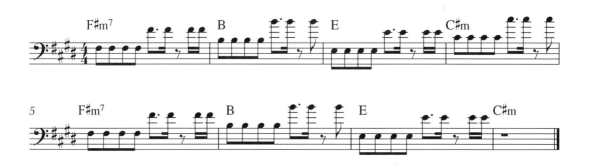

合成铺底声部:

　　原曲的合成铺底声部有两轨,这里只示范其中一轨。

视频示范 14-16

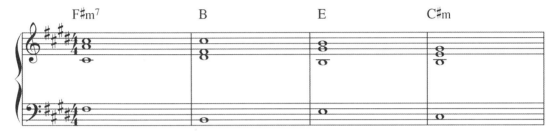

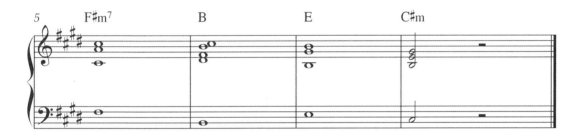